BEI GRIN MACHT S
WISSEN BEZAHLT

- Wir veröffentlichen Ihre Hausarbeit,
 Bachelor- und Masterarbeit

- Ihr eigenes eBook und Buch -
 weltweit in allen wichtigen Shops

- Verdienen Sie an jedem Verkauf

Jetzt bei www.GRIN.com hochladen
und kostenlos publizieren

Justine Wachtl

Street Art. Der öffentliche Raum als Medium

GRIN Verlag

Bibliografische Information der Deutschen Nationalbibliothek:

Die Deutsche Bibliothek verzeichnet diese Publikation in der Deutschen National-bibliografie; detaillierte bibliografische Daten sind im Internet über http://dnb.d-nb.de/ abrufbar.

Impressum:

Copyright © 2015 GRIN Verlag GmbH
Druck und Bindung: Books on Demand GmbH, Norderstedt Germany
ISBN: 978-3-656-91911-7

Dieses Buch bei GRIN:

http://www.grin.com/de/e-book/294206/street-art-der-oeffentliche-raum-als-medium

GRIN - Your knowledge has value

Der GRIN Verlag publiziert seit 1998 wissenschaftliche Arbeiten von Studenten, Hochschullehrern und anderen Akademikern als eBook und gedrucktes Buch. Die Verlagswebsite www.grin.com ist die ideale Plattform zur Veröffentlichung von Hausarbeiten, Abschlussarbeiten, wissenschaftlichen Aufsätzen, Dissertationen und Fachbüchern.

Besuchen Sie uns im Internet:

http://www.grin.com/

http://www.facebook.com/grincom

http://www.twitter.com/grin_com

STREET ART

Der öffentliche Raum als Medium

„Art should comfort the disturbed
and disturb the comfortable."
Banksy

Literargymnasium Rämibühl Zürich
Maturaarbeit 2015, Fach: Bildnerisches Gestalten
Justine Wachtl, Klasse 6d

Abstract

Street Art ist mittlerweile zum Modewort geworden; doch nur selten findet eine ernsthafte Auseinandersetzung mit diesem Begriff statt. Vielmehr wird Street Art immer öfters gedankenlos auf beinahe jegliche Art von Gestaltung im öffentlichen Raum angewendet, ungeachtet der vermittelten Inhalte. Angesichts dieses Kontextes wird in der vorliegenden Arbeit, die als Streifzug durch die Street Art zu betrachten ist, der Begriff näher beleuchtet und definiert. Hierfür werden nach einer kunstgeschichtlichen Einführung die zahlreichen Formen verglichen und abgegrenzt. Dies, um dann im Folgenden die Street Art-spezifischen Aspekte wie Legal vs. Illegal, jenen der Vergänglichkeit oder von Kunst und Kommerz vertieft zu betrachten.

Ausserdem werden zwei gegensätzliche Street Art-Ikonen –Banksy und JR – vorgestellt. Anhand ihrer Aussagen und Werke soll unter anderem aufgezeigt werden, dass Street Art mehr als Dekoration oder dekorative Kunst in unserer, in mancher Hinsicht, abweisenden Welt ist.

Im Weiteren wird der schriftliche Teil dieser Arbeit mit 3 eigenen, praktischen Arbeiten in der Stencil Technik ergänzt. Diese Beiträge mit aktuellem Hintergrund sind als persönlicher, kreativer Zugang zu werten.

Inhaltsverzeichnis

1. Vorwort

Eine Matura-Arbeit im Fach Bildnerisches Gestalten stand für mich aus verschiedenen Gründen schon relativ früh fest. Dies insbesondere, da dieses Fach es mir ermöglichen würde, den geforderten schriftlichen Teil, mit einem künstlerischen, praktischen zum gewählten Thema zu kombinieren und somit zu vertiefen.

Hauptsächlich das Buch über den Street Art Künstler *Banksy*, das mein Bruder 2009 aus New York mitgebracht hatte und dessen Dokumentarfilm *Exit through the gift shop* (2010) sowie auch der sehr gut recherchierte und schön gestaltete Artikel in der Kunstzeitschrift a*rt* zum Thema Street Art und den Künstler *JR* hatten vor rund 3 Jahren mein Interesse geweckt und damit den Wunsch verstärkt, mich intensiver mit diesem Thema - mit der Kunst meiner Generation - auseinanderzusetzen.

An einem Abendessen im vergangenen Winter und einer Diskussion um das Thema Maturarbeiten, unter anderem der meinigen, haben mich dann Bekannte bezüglich der Themenwahl Street Art bestärkt.

An dieser Stelle möchte ich folgenden Personen für ihre Unterstützung danken, ohne die es nicht möglich wäre, meine Arbeit in dieser Form zu präsentieren: Speziell danke ich meiner Betreuerin, Katrin Furler, die mir engagiert den Weg wies, doch auch stets genügend Freiraum für meine Ideen und Entwicklung bot. Des Weiteren gilt mein besonderer Dank Alexander Höfer und Luca Höfer, die mich in meiner Themenwahl entschieden beeinflusst haben und über das letzte Jahr mit kreativen Beiträgen begleitet und überdies mit einer Street-Art-Tour in Shoreditch, London beschenkt haben. Natürlich möchte ich auch meiner Familie herzlich danken; sie hat mich während des gesamten Arbeitsprozesses, vor Allem beim praktischen Teil, stets tatkräftig unterstützt und motiviert.

Zürich, 20. November 2014 Justine Wachtl

2. Einleitung

Der Begriff Street Art beinhaltet einen sehr grossen Interpretations- und Vorstellungsraum. Street Art ist eine äusserst facettenreiche Kunstform, die sich stets weiterentwickelt und gewissermassen neu erfindet.

Wichtige Aspekte dieser Kunst sind, dass sie nicht nur für jeden verständlich ist - Jung und Alt, Gebildet und Ungebildet – sondern auch, dass sie für jeden zugänglich ist.

Street Art spielt sich, wie der Name schon sagt, auf der Strasse ab; somit ist der öffentliche Raum das Medium. Dies kann auch Nachteile mit sich bringen, was aber diese Kunst gleichzeitig umso reizvoller macht. Ein weiteres Attribut von Street Art ist die Vergänglichkeit ihrer Werke.

Weil die Street Art gerade so reich an Variationen ist, werden in der vorliegenden Arbeit, nach einem Blick auf die geschichtliche Entwicklung, die zurzeit wichtigsten Techniken vorgestellt und voneinander abgegrenzt. Des Weiteren werden zwei berühmte und gänzlich unterschiedliche Street Art-Akteure – Banksy und JR – vorgestellt, was wiederum die Vielfalt dieser Kunstrichtung verdeutlichen soll.

In den Kapiteln Legal vs. Illegal sowie Kunst und Kommerz werden Aspekte wie antikonsumistische Grundsätze und *Street-Credibility* oder die Verwendung, respektive die damit einhergehende Problematik von typischer Street Art-Produkten in der kommerziellen Vermarktung behandelt.

Abgeschlossen wird diese Arbeit mit dem praktischen Teil - einem Einblick und einer Schilderung des Findungs- und Arbeitsprozesses der 3 Werke in Stencil Technik - sowie einem persönlichen Fazit.

3. Street Art – Was ist das?

"The public needs art, and it is the responsibility of a 'self-proclaimed artist' to realize the public needs art, and not to make bourgeois art for the few and ignore the masses. ... I am interested in making art to be experienced and explored by as many individuals as possible with as many different individual ideas about the given piece with no final meaning attached. The viewer creates the reality, the meaning, the conception of the piece. I am merely a middleman trying to bring ideas together." [1]

Street Art ist gewissermassen die Weiterentwicklung des *Graffiti*. Dabei handelt es sich um „...*künstlerische Objekte, die im öffentlichem Raum angebracht werden"*. ...[2]. Es sind illegale, teilweise gewaltige und kreative, künstlerische Eingriffe in der Öffentlichkeit. Oftmals handelt es sich um Motive, welche mit Hilfe Schablonen und Spraydose angefertigt werden, plakatierte Wände, beklebte Ampeln oder Strassenschilder, bemalte Kaugummis, die von Fussgängern weggeworfen und plattgedrückt worden sind oder kleine Mosaik-Figuren, welche an Hauswände angebracht wurden. Die kreativen Variationen von Street Art sind riesig, es gibt unzählige Techniken und Möglichkeiten; also eine schier grenzenlose Kunstform.

In den letzten Jahren hat sich das Umfeld der *Urban Art*, wie Street Art auch genannt wird, enorm vergrössert. In allen Metropolen ist diese Kunstform heute zu finden - ob New York, London, Paris, Berlin, Los Angeles oder Tokyo. Doch auch in kleineren Städten hat der Street Art Kult seinen Platz gefunden wie z.B. Bristol, Ljubljana oder Dortmund. Bis anhin zwar eher ein eher westliches Phänomen, das aber mit Sicherheit bald weitere Gebiete erobern wird. Street Art kann folglich als „translokales Phänomen" bezeichnet werden.

3.1 Geschichtliche Wurzeln

Die exakte Entstehungszeit der Street Art ist nicht klar zu datieren. Einerseits hat sich diese „neue" Kunst in den verschiedensten Städten der Welt weiter- und neuentwickelt und anderseits nimmt die Street Art ihre Einflüsse aus unterschiedlichen Quellen und kulturgeschichtlichen Entwicklungen. *„In der Literatur werden verschiedene Kunstgenres als Vorreiter bzw. Einflussquelle angesehen. Von den Situationisten über Dadaismus bis hin zu Comics, der Punkbewegung und dem American Graffiti."*[3]

Schon in der Stadt *Pompeji*, die bereits 79 n. Chr. unterging, ist eine lebhafte Graffiti-Kultur, die Aufschluss über jegliche Lebenssituationen der Menschen des Römischen Reichs geben, erhalten.

Street Art darf als Tochter des Graffiti bezeichnet werden. Bereits in den 1930er-Jahren wurden in den USA Graffitis angefertigt, oft von sogenannten Gangs. Der Höhepunkt dieser *Ganggraffitis* begann in den 1970er- und ebbte in den 1990er-Jahren ab. Dabei handelt es sich hauptsächlich um sogenannte *Taggs*. Diese Taggs sind im Grunde genommen nur die Namen der Hersteller. Hauptmotivation ist, seinen Namen im Stadtviertel möglichst oft zu

1 Haring, Keith, Journal entry, 14. October 1978

2 Wilms, Claudia, Sprayer im White Cube, Street Art zwischen Alltagskultur und kommerzieller Kunst, Tectum Verlag ,Marburg, 2010, S. 13

3 http://hackenteer.com/street-art-geschichte/ (5.9.2014)

platzieren, um so eine gewisse Stellung in der Szene zu erlangen. Dabei galt: Quantität vor Qualität. Diese Punkte tauschten aber nach einer gewissen Zeit die Plätze, denn nur Taggs reichten für eine Machtsicherung nicht aus. Daraus entwickelte sich schliesslich, ein viel aufwendiger gestaltetes, oft sehr bunt gesprühtes Schriftbild, das *Piece*.

Die Graffiti-Kultur hat sich im europäischen Kulturraum zunächst völlig unabhängig von der Writing-Kultur in den USA entwickelten. Somit entstanden komplett andere Ausdrucksformen. Im Gegensatz zum amerikanischen Graffiti, bildete nicht der Schriftzug oder ein Name das Grundelement der Graffitikomposition, sondern bildliche Elemente.

Hierbei war besonders die Metropole Paris innovativ. Dem Franzosen *Gérard Zlotykamien* wird zugerechnet, als erster Künstler überhaupt im öffentlichen Raum künstlerisch tätig geworden zu sein. Zuerst mit Kreide oder Pinsel, später auch mit Sprühfarbe, malte er erstmals 1963 Strichfiguren, die *Éphémères* (die Vergänglichen/vom baldigen Verschwinden Bedrohten) auf Mauern und Wände in Paris.[4]

Blek le Rat verteilt ebenfalls seit Anfang der 1980er-Jahre in Paris, seine Schablonengraffiti auf diversen Wänden, nachdem er sich - nach eigener Aussage - eingestehen musste, dass ihm die amerikanische Writing Technik nicht lag.

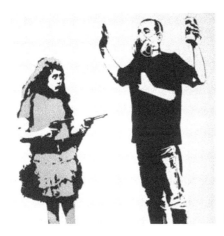

Blek le Rat, Man and Girl, Paris/F, 1992

Seit 1977 sprüht *Harald Naegeli, der Sprayer von Zürich*, seine Strichfiguren auf unzählige Wände in diversen Grossstädten. *„Es war ein Protest gegen die Unwirtlichkeit der Städte, der Architektur"*, sagt der inzwischen 74-jährige Künstler.[5] Zu jener Zeit, galten jedoch seine Strichfiguren, welche mit elegantem Schwung aus der Hand gezogen werden, mehr als Schmierereien, denn als Kunst. Wegen seiner Graffitis wurde Naegeli 1981 in Zürich zu neun

4 http://de.wikipedia.org/wiki/Graffiti#Geschichte (5.9.2014)

5 http://www.spiegel.de/einestages/sprayer-harald-naegeli-schweizer-graffiti-kuenstler-auf-der-flucht-a-951229.html (5.9.2014)

Monaten Haft und einer Geldstrafe verurteilt. Diese Strafe musste er 1984 absitzen, nachdem er nach Deutschland geflohen und ein internationaler Haftbefehl gegen ihn ausgestellt worden war. Heute ist er ein anerkannter Künstler und zählt zu den Gründern der Street Art. Mittlerweile sind seine Werke, die einen ausgeprägten Wiedererkennungseffekt haben, von der Stadt Zürich als schützenswert erachtet worden.

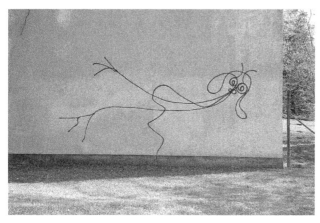

H. Naegeli, Zürich, 1978

1980 tauchten die ersten Kreidezeichnungen von *Keith Haring* in der Untergrundbahn von New York auf. Jener übt, obwohl schon 1990 verstorben, bis heute einen starken Einfluss auf die Szene aus.

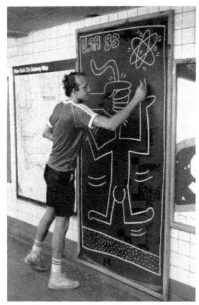

Keith Haring, New York/USA, 1983

9

1989 schafft *Shepard Fairay* in Los Angeles den Einstieg in die Szene mit seinem visuellen *Obey*. Dabei kombiniert er den Schriftzug Obey, was so viel bedeutet wie *horch, hör mir zu* oder *pass auf*, mit dem markanten Portrait von *Andre the Giant (André René Roussimoff 1946 - 1993)*, einem professionellen französischen Westler und Schauspieler[6]. Mit Stickern, Plakaten und Schablonen wird dieses Motiv immer neu und an unzähligen Orten platziert. Die auffällige Vermehrung ähnelt einer Werbekampagne. Jedenfalls gelingt es Shepard Fairey damit die Marke Obey zu etablieren. Ende der 1990er-Jahre beginnt er auch in New York, überlebensgrosse Figuren zu malen und seine ausgeschnittenen Figuren zu kleben.

Shepard Fairay, Miami/USA, 2012

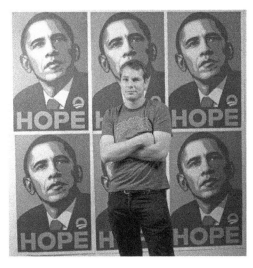

Fairay vor Obama Wahlplakat, 2008

6 http://en.wikipedia.org/wiki/André_the_Giant (5.9.2014)

Zeitgleich mit Fairay beginnt, der wohl heute bekannteste Street Artist, *Banksy* seine Arbeiten zu sprühen und kleben.

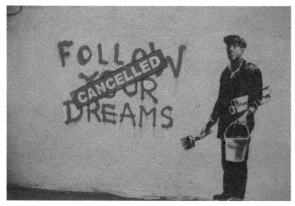

Banksy, Boston/USA, 2010

Street Art wird immer beliebter. Dies ist vor allem in den Metropolen wie Berlin und London zu spüren. Um die Jahrtausendwende kommt es zu einem regelrechten Boom von Street Art. Täglich werden, von immer mehr Akteuren, neue Werke an Strassenwände angebracht. Es kann behauptet werden, dass die Street Art von dieser Inflation, der Überschüttung mit Taggs und Pieces in den Städten, an Aufmerksamkeit gewonnen hat, und sich so weiterentwickeln konnte. Wenn nämlich alles in der Stadt ähnlich gestaltet ist, selbst das illegale Graffiti, wird plötzlich eine Schablone, ein einfaches Kreidemännchen zur visuellen Sensation.

Somit kann festgestellt werden, dass das Konzept des illegalen, kreativen und künstlerischen Eingriffs in den urbanen Raum eine Kulturtechnik ist, die vom Graffiti übernommen wurde. Die Akteure und Techniken finden sich in der Street Art wieder. Es gibt aber auch Künstler, die direkt in die Street Art Szene eingestiegen sind, ohne Hintergrund aus der Graffitiszene.

3.2 Begriff und Definition von Street Art

Eine einheitliche Definition dieser Kunstform existiert nicht wirklich und wird es vermutlich nie geben. Für das Phänomen selbst gibt es mehrere Begriffe, wie z.B. *Urban Art* oder *Post Graffiti*. Seit ca. 2004 ist der Begriff *Street Art* der am häufigsten verwendete für diese Kunstszene, etabliert durch die Medien, um der ganzen Bewegung einen Namen zu geben.

Heinicke und Krause (2010) schreiben in ihrem Buch *Street Art – Die Stadt als Spielplatz*: „Was (...) unter Strassenkunst bzw. *Street Art umfasst alle visuellen Ausdrucksformen „inoffizieller" Besetzung durch Zeichen und Codes auf den Oberflächen des urbanen Raums (mit Ausnahme „klassischer" Graffiti.)"*

Der Internetblog *German-Street-Art* schliesst hingegen viel mehr in diesen Begriff ein, nämlich alle Kunstformen, von Tanz bis Malerei, die in der Öffentlichkeit, also auf der Strasse, vollbracht werden, mit anderen Worten - Kunst im öffentlichen Raum:
„Street/Urban art is any art developed in public spaces. The term can include graffiti artwork, stencils, sticker art, and street installations."

Es wird deutlich, dass Street Art als Begriff und in seiner Bedeutung sehr unterschiedlich aufgefasst, interpretiert und definiert wird. Zusammenfassend halte ich es für richtig, sich auf eine Definition zu stützen, die Street Art in ihrer Art und Methode nicht einengt, sondern offen lässt, inwiefern man künstlerisch im öffentlichen Raum aktiv werden kann.

2007 definiert *Jan Gabbert* in seiner Masterarbeit Street Art sehr genau:
„Street Art ist illegale, künstlerische Intervention im urbanen Raum. Sie richtet sich gegen hegemoniale Codes der Stadt und wendet sich – mitunter subtil und provokant dialogisch an ein öffentliches Publikum"

Ebenfalls fasst er für seine Definition die Merkmale von Street Art kurz und bündig zusammen:

1. Street Art sind hauptsächlich Charaktere, Zeichen und Symbole, deren visueller Code eine illustrative, flexible und wieder erkennbare Bildsprache ist.

2. Street Art spielt mit dem urbanen Raum, dem Ort, der Umgebung und dem Vorhandenen.

3. Street Art wird in Eigeninitiative autonom hergestellt, ist nicht kommerziell und ist selbst finanziert.

4. Street Art autorisiert sich selbst. Beim Eingriff in den öffentlichen Raum wird nicht um Erlaubnis gefragt.

5. Street Art ist kostenlos zugänglich und ausserhalb etablierter Orte der Kunstvermittlung anzutreffen.

6. Street Art ist ein globales Phänomen.

3.3 Bildlichkeit - die Differenz zu Graffiti

„Street art is more about interacting with the audience on the street and the people, the masses. Graffiti isn't so much about connecting with the masses: it's about connecting with different crews, it's an international language, it's a secret language. Most graffiti you can't even read, so it's really contained within a culture that understands it and does it. Street art is much more open, It's an open society." – Faile [7]

Graffiti is a code. Graffiti isn't easy to decipher unless you're in the world of the artists. The whole point of doing graffiti is to encode your name in a very unique style that not many people can decipher. So that polarises people. You either understand graffiti and you're like, 'That's fucking awesome', or you're like, 'I don't get it'. The people that don't get it aren't necessarily not interested, they just can't decipher what graffiti is about. Street art doesn't have any of that hidden code; there are no hidden messages; you either connect with it or you don't. There's no mystery there. – The Wooster Collective[8]

Ein wichtiger Unterschied zwischen Street Art und Graffiti ist die Intention, meint *Kai Jacob*, Autor des Buches *Street Art in Berlin. „Die Street Artisten wollen ihre Meinung kundtun und mit den Menschen der Stadt kommunizieren. Graffitis hingegen dienen vor allem als Revier-markierung."*

Anders als die meisten Graffitis wird Street Art mittlerweile von einem grossen Teil unserer Gesellschaft als Kunst akzeptiert, ist deswegen auch schon teils kommerziell geworden, was eigentlich ein Widerspruch ist.

Seit einigen Jahren wird das positive Image der Street Art sogar für Guerilla-Marketing ein-gesetzt. Doch trotz Galerien und trendigen Werbekampagnen: Ernst genommen werden in der Szene nur Künstler, die neben ihrer Arbeit im Atelier auch weiterhin auf Hauswänden ar-beiten.

„Die Kunst muss raus - auf die Häuserwände", sagt *Emess* und spricht damit das alte linke Motto aus: *Reclaim the Streets*. Charaktere spielen bei der Street Art eine zentrale Rolle und dienen als starkes Differenzkriterium. Es gibt zwar auch beim Graffiti Charaktere, doch tra-gen die Buchstaben die zentrale Rolle. Die Differenz von Street Art und Graffiti ist der Über-gang von Buchstaben zum Charakter. Von Schriftzügen oder auch bildhaften Schriftzügen zum Bild. Die Charaktere der Urban Art funktionieren als solche völlig eigenständig auf der Wandoberfläche. Sie haben sich zu einer neuen Welt geformt, die eine Geschichte erzählt, die völlig frei gelesen und interpretiert werden kann. Das Bild der Street Art weist deshalb eine klarere Lesbarkeit auf, als die *Hieroglyphen* des Graffiti, da die visuellen Codes der Graf-fitis ausserhalb der Szene kaum zu lesen sind. Die Street Art hingegen ist für Jeden lesbar und öffnet Raum für Interpretationen. Hinzukommt, dass die urbane Kunstform auf einer viel grösseren Variabilität in Bezug auf Gestaltung basiert. So kann ein Motiv in seinem Ur-sprung immer gleichbleiben und wiedererkennbar sein, kann aber gleichzeitig den verschie-denen Kontexten angepasst werden und unterschiedliche Gestalt annehmen.

7 Cedar Lewisohn, Street Art – The Graffiti Revoultion, Tate Publishing , London, 2008, S. 15

8 Cedar Lewisohn, Street Art – The Graffiti Revoultion, Tate Publishing, London, 2008 S. 63

Kurzübersicht über die unterschiedlichen Merkmale der Street Art und des Graffiti Writing:

Street Art	Graffiti Writing
Interaktion mit den Betrachter, Konsumenten, Stadtbewohnern	interne, geheime Sprache *(Vgl. Lewisohn, S. 15.)*
offen, eine offene Gesellschaft	interne Kommunikation und Interaktion innerhalb der Szene im Vordergrund; Codierung der Werke
sowohl figurativ als auch typografisch	Schriftbilder, Kalligrafie und Typografie
nutzt und erweckt Spannungen zum Ziele des offenen Kontaktes	erweckt Spannungen zum Ziele der Abgrenzung von Publikum; destruktiver Charakter
Entwicklung aus Graffiti-Szene	eng verbunden und entstanden aus Hip-Hop-Kultur
stellt unerwartete Überraschung durch Kunst statt eine erwartete Überraschung mit Kunst dar	wurde bereits häufig versucht, auf die Leinwand und in die Galerie zu übertragen

3.4 Vergänglichkeit

Man könnte sagen, dass Street Art bereits Vergangenheit ist. Diese Kunst, die eigentlich die Kunst unserer Zeit ist, also der Gegenwart, liegt doch schon zurück. Street Art ist keine Kunst für die Ewigkeit. Die Halbwertszeit von Street Art im öffentlichen Raum ist äusserst gering. Schnell kann ein Werk teilweise oder ganz entfernt, verändert, überklebt oder sogar von Sammeln entwendet werden. Zudem sind die Werke der Verwitterung ausgesetzt. Falls sich ein Werk gegen menschliche Einwirkungen behaupten konnte, besteht immer noch die Gefahr, von Wind und Wetter zerstört zu werden.

Die Szene selbst hat eigentlich wenig gegen diese Vergänglichkeit einzuwenden, ganz im Gegenteil, spielt diese eine wichtige Rolle. Die Vergänglichkeit ist geradezu reizvoll und ein Aspekt von zentraler Bedeutung. Der Akteur *Boxi* dazu: *„Es lohnt sich viel mehr, der Öffentlichkeit kostenlos etwas Zerbrechliches zu geben, es ihr auszusetzen und irgendwann verwittern zu lassen, als Arbeiten zu machen, die ganz langsam austrocknen bis sie irgendjemand eines Tages restauriert."* [9] Vergänglichkeit wird für Präsenz auf der Strasse in Kauf genommen. *Gould meint: „Die Vergänglichkeit ist eine der wesentlichen Qualitäten von Street Art. Man kann sich auf der Strasse nicht ausruhen, da ändert sich so viel. Das spornt einen auch an, immer wieder weiterzumachen."* [10]

9 „We ain't going out like that"- Boxi in: D. Krause und C. Heinecke, Street Art – Die Stadt als Spielplatz, archiv Verlag , Braunschweig, 2010, S.66

10 GOULD. In: D. Krause und C. Heinecke, Street Art – Die Stadt als Spielplatz, archiv Verlag , Braunschweig, 2010, S.60

Vergänglichkeit kann auch Motivation für die eigene Arbeit sein. In der „schnellen" Vergäng-lichkeit wurzelt die unglaubliche Innovationsgeschwindigkeit dieser Szene. Die Notwendig-keit, immer neue Sachen zu machen, um im Strassenbild präsent zu bleiben, ergibt en pas-sant die Möglichkeit, täglich Neues auszuprobieren. Jede Idee hat die Chance, umgehend in der Praxis getestet und umgesetzt zu werden.

„Jedes Streetart-Werk ist vom Künstler oder der Künstlerin selber an Ort und Stelle ange-bracht worden. Wenn überhaupt, dann verwirrt die Streetart gerade die Welt der Kunst. Sie erscheint greifbarer, ihre Produzenten näher und durch den Zuschnitt auf einen Ort, den man mit anderen teilt, konkreter. Durch spezielle Wissensaneignung werden die Produzenten der Streetart zu Raumexperten und befinden sich auf der stetigen Suche nach Perspektiven in dem sie umgebenden Raum. Auch die Werke erleben dadurch eine Professionalisierung im Hinblick auf die verwendeten Materialien und Untergründe und die breitere Rezeption. Streetartisten erleben einen erweiterten Handlungsraum, da sie nicht passiv im öffentlichen Raum verkehren, sondern die sie umgebene Stadt unter dem Gesichtspunkt des Eingreifens und Verändern betrachten.“[11]

Street Art entwickelt sich zusammen mit der Stadt, die durch den lebendigen Strom ihrer Bewohner und Besucher einem stetigen Wandel unterliegt.

3.5 Der Reiz des Verbotenen – Trespass

Die menschliche Gesellschaft ist ein von Grenzsetzungen eingeschlossenes Gebilde. Eine Ge-sellschaft, die nach Regeln und Ordnung in ihrer Umgebung strebt. Natürlich erwarten wir auch von Künstlern, dass sie jene Grenzen respektieren, um die Entropie unserer Welt in Schach zu halten. Doch sind wir auch bereit, den Künstlern etwas mehr Freiraum zu bieten und ihnen, wenn auch nur inoffiziell, zu erlauben, die Spielregeln zu brechen, da sich nur so Kreativität entwickeln kann.

Der Akt der Grenzüberschreitung, des *einen Schritt zu weit gehen,* auch bekannt unter *unbe-fugtes Betreten* spielt eine zentrale Rolle in der urbanen Kunstszene. Im Englischen steht da-für das Wort *trespass*; es lässt sich ableiten aus der lateinischen Vorsilbe *trans* – jenseits - und *passus* – Schritt. Ursprünglich trägt es die Bedeutung Übertretung, Verstoss und Sünde, wie uns seine Häufigkeit in der Bibel vor Augen führt. Im 15. Jahrhundert, nahm trespass auch die Bedeutung des unbefugten Betretens an. Damals benutzte das schottische Parla-ment diesen Ausdruck erstmalig für seine Waldgesetzte. Insofern beinhaltet trespassing auch heute noch die alte, fast schon erotische Nähe zur Sünde, die dort beginnt, wo der Verstoss gegen Gesetze, also die moralische zur juristischen Frage wird.

Die Missbilligung am unerlaubten Betreten fremden Grund und Bodens ist in erster Linie ju-ristischer Natur, doch allzu oft haben die Debatten auch den Beigeschmack moralischer Er-regung. Trespassing steht derart im Ruf des Destruktiven und Verdorbenen, dass nicht nur den Übeltätern Missverhalten angelastet wird, sondern auch denjenigen, die dieses tolerie-ren.

11 Wilms, Claudia, Sprayer im White Cube, Street Art zwischen Alltagskultur und kommerzieller Kunst, Tectum, Marburg, 2010, S. 50-51

Doch liegt es in der Natur des Tabus, des Verbotenen, dass für gewisse Menschen ein Schild wie *BETRETEN VERBOTEN* eine starke Anziehungskraft ausübt. Wenn das Betreten gesetzeswidrig ist, so kann der Anreiz, sich dort aufzuhalten, umso grösser sein. Oftmals wird der rebellische Geist eines Individuums erst geboren, wenn es mit Verboten konfrontiert wird. Das Verbotene löst einen Reiz aus, ein Bedürfnis, das nur dann gestillt ist, wenn die Grenze überschritten worden ist.

„Street Art basiert einerseits auf der neueren Tradition der Graffiti und anderseits der esoterischen Tradition der Moderne, den Status quo zu hinterfragen. Sie stellt die zur Norm gewordene Stadterfahrung auf den Kopf." [12] Zusammenfassend also nimmt jede Art von urbaner Kunst ihren Anfang im Reiz des Verbotenen, der jedem „Betreten verboten"-Schild innewohnt; so ist ein Graffiti, in seiner ursprünglichen Form, auch nichts anderes als Protest und Ausdruck am Widerstand gegen Befehlshaber. Urban Art ist jedoch mehr als mutwillige Zerstörung, Vandalismus und Übergriffe auf das Eigentum Anderer, sie ist nicht destruktiv, sondern produktiv: Gerade verfallene, verwahrloste Wände laden Sprayer dazu ein, diese zu verändern - durch Farbe und die eigene Signatur individuell zu gestalten – kurz: diese sich anzueignen.

Ein Grundgedanke zu Street Art und trespassig: Graffiti und ähnliche ästhetische Interventionen sind zwar allesamt Ausdruck des Widerstands gegen Autoritäten. Jede unerlaubte oder öffentliche Geste, sei es Aktivismus oder Avantgarde, Zerstörung, Schmiererei oder grosse Kunst – ist aber hauptsächlich als Beitrag zu verstehen. Stets richtet er sich an ein Publikum, selbst das codierte, oft nicht identifizierbare Graffiti, obschon es scheint, dass dieses manchmal nur an Akteure derselben Subkultur adressiert ist. Kommunikation ist für das menschliche Wesen unumgänglich wie das Hinterlassen von Zeichen. Die ursprünglichste Darstellung dieser beiden Impulse ist in unserem ältesten Kulturerbe, der Höhlenmalerei, erhalten

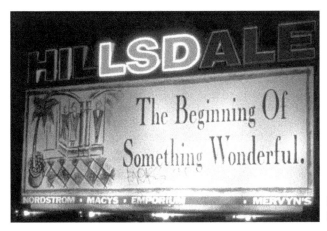

Hillsdale Mall,
S. Mateo, CA/USA, 1994

12 E. Seno, C. McCormick, M.& S. Schiller, Wooster Collective / Trespass – Die Geschichte der urbanen Kunst / Taschen, Köln, 2010 / S. 16

http://titelmagazin.com/artikel/12/8439/mccormick--schiller--seno-trespass-die-geschichte-der-urbanen-kunst.html (29.9.2014)

3.6 Diskursraum - Die Stadt als Arbeitsraum

„Imagine a city where graffiti wasn't illegal, a city where everybody could draw wherever they liked. Where every street was awash with a million colours and little phrases. Where standing at a bus stop was never boring. A city that felt like a party where everyone was invited, not just the estate agents and barons of big business. Imagine a city like that and stop leaning against the wall – it's wet." – Banksy [13]

Die Stadt, der öffentliche Raum, ist die absolute Arbeitsgrundlage, ohne die Street Art nicht existieren kann. Man beschränkt sich nicht nur auf die Wand, die Werke treten in eine Beziehung mit dem städtischen Raum und sind ohne ihn nicht denk- und realisierbar. Urban Art reflektiert im Vergleich zu Graffiti das Umfeld mehr und nimmt direkten Bezug. Die Positionierung des Werks steht dabei im Mittelpunkt –Aspekte sind: Stadtraum, Oberflächen und strategische Gesichtspunkte bezüglich Kommunikation. *„Part of the creativity is how it integrates within the environment, the chosen spot which gives it the finishing touch"*[14]

Den öffentlichen Raum als Medium zu nutzen, hat diverse Gründe. Im städtischen Raum erreicht man die Leute in einer Situation, in der sie Kunst nicht erwarten oder sie nur als Teil eines offiziellen Abkommens in Verbindung mit Architektur kennen, sozusagen *Kunst am Bau*. Die Bilder hängen nicht wie gewohnt in einem Museum oder einer Galerie, vielmehr suchen die Künstler den Kontakt mit dem Publikum direkt auf der Strasse. Sie besetzen somit einen Raum, der seine Funktion als Diskursraum, als Ort der Kommunikation mit den Bewohnern der Stadt, im Allgemeinen verloren hat.

Die Bedingungen, unter denen sich öffentlich geäussert werden darf, sind eingeschränkt und gesetzlich festgelegt. Demonstrationen und Veranstaltungen brauchen eine Bewilligung, Werbung braucht eine Genehmigung und ist überdies kostenpflichtig. Im Unterschied zu sonstigen Standpunkten/Meinungen darf kommerzielle Werbung den urbanen Raum besetzen, um die Kaufaufforderungen zu manifestieren. Nur ist die Fläche vorgeschrieben und kostet. Werbung und Street Art nutzen genau den gleichen Raum, die gleiche Fläche für die Veröffentlichung ihrer Bilder - Street Artisten holen sich aber keine Genehmigung oder bezahlen für die beanspruchte Fläche – sie nehmen diese einfach in Beschlag.

„Aus der Perspektive vieler Akteure spiegelt das nur die übliche egoistische Diktion der heutigen Gesellschaft wider. Es wird ja auch niemand gefragt, ob das Anbringen der Werbung an einem Ort erwünscht ist."[15] Die Street Art Künstler oder einfach gesagt - die Macher ziehen durch die Strassen ihrer Stadt und platzieren dort bewusst ihre Bilder. Sie nutzen den städtischen Raum, die Wände der Stadt, wie eine grosse Leinwand, die jeder Mitbewohner dieser Stadt durchgeht und erlebt. Sie bedienen sich derselben Methoden wie die Werbekampagnen und benutzten ähnliche Orte, Techniken und Ästhetiken für unkommerzielle Absichten.

„Wenn mir eine Arbeit wirklich gelingt, so sorgt sie beim Betrachter für ein kleines Kopfkino."[16] Der Grundgedanke der Street Art ist, dass sie, nicht wie andere Kunstformen, für eine

13 Banksy – Wall and Piece, Century, London, 2006, S. 97

14 D-Face in: Christian Hundertmark, Art of Rebellion: The World of Street Art, Publikat GmbH, Mainaschaff, 2003, S. 6

15 D. Krause und C. Heinecke, Street Art – Die Stadt als Spielplatz, archiv Verlag, Braunschweig, 2010, S.59

16 D. Krause und C. Heinecke, Street Art – Die Stadt als Spielplatz, archiv Verlag, Braunschweig, 2010, S.100

breite Masse verständlich sein will. Street Art ist im Anspruch der Akteure kein auf sich selbst bezogenes System, sondern genau das Gegenteil. Man möchte mit den Bewohnern der Stadt in Kontakt treten, Kommunikation soll entstehen. Das Interesse der Passanten soll erregt werden. Man will amüsieren und erheitern, aber nichtsdestotrotz soll auch zum Nachdenken angeregt und Kritik geübt werden.

Anonym

Banksy, London/UK, 2012

3.7　Einflüsse

Es gibt einige direkte und indirekte Einflüsse auf die Street Art. Meist lassen sich bei der Betrachtung der verschiedenartigen Kunstwerke keine klaren Grenzen zu anderen Aktionsformen, wie z.B. dem *Subvertising* setzten. Die Abstufungen sind verlaufend und es kommt auf formaler, wie auf personeller Seite, oftmals zu Überschneidungen.

Die Street Art steht in der Abfolge, bzw. wird letztlich von anderen Subkulturen und Avantgarde-Banden beeinflusst, die gleichfalls den öffentlichen Raum nutzen. Viele der Künstler begannen mit dem Graffiti-Writing, sind also diejenigen, die mit der Subkultur des Hip-Hop und dessen sozialen Regelungen gross geworden sind. Durch die Urban Art konnten sie ihr Aktionsfeld entwickeln und erweitern. *Above* aus Kalifornien, *Banksy* aus London, *Nomad* aus Berlin und noch viele mehr, begannen auf der Strasse ihre Pseudonyme zu schreiben.

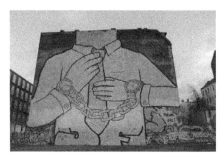

Nomad, Berlin/D, 1992

Auch die Künstler *Keith Haring* und *Jean-Michel Basquiat* haben zur Entwicklung der Street Art beigetragen. Basquiat begann mit seinem Freund *Al Diaz* unter dem Namen *SAMO* den südlichen Teil von Manhattan mit Graffiti-Sprüchen vollzumalen. Keith Haring, inspiriert von Graffiti-Malereien in New York, begann unzählige Kreidezeichnungen in der U-Bahn zu zeichnen.

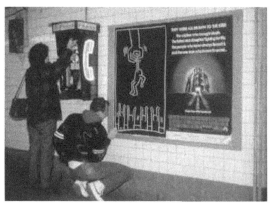

K. Haring, New York/USA, 1987　　　　　　　　　　K. Haring, New York/USA, 1981

Die Avantgarde-Gruppe der *Situationisten*, die sich selbst als „Forscher" sahen, übten auf ihre Art ebenfalls Einfluss auf zahlreiche Street Art Künstler aus. Ihre persönliche Domäne war der urbane Raum, wo sie die Auswirkungen des Kapitalismus auf sämtliche Lebensbereiche des Menschen erforschen wollten. Dazu entwickelten sie die Vorgehensart des *Umherschweifens*, auch bekannt als *Dérive*. Dabei durchquerten sie geradlinig den Raum und gingen keinem Hindernis aus dem Weg, sondern überquerten es bewusst. Diverse Street Art Künstler bewegen sich heute auf analoge Weise durch den städtischen Raum - um sich zu inspirieren und Ideen und Orte für Aktionen zu finden oder sich einfach nur als Beobachter durch die Stadt treiben zu lassen.

Letztlich hatte auch der visuelle Charakter der *Punk Szene* partiell ihren Einfluss. Auch Punks verwendeten schon eine, bezüglich Reproduktion, erschwingliche Technik, insbesondere um ihre *Fanzines* (Fanmagazine) zu vervielfachen und Plakate zu kleben. Die Ästhetik dieser stürmischen Schwarz-Weiss-Collagen findet sich auch in der Street Art.

 Ben Brown (LP Cover) USA, 1986

Die Bewegung des *Subvertising*, welche die Veränderung von Werbebotschaften beinhaltet, ist beeinflusst und beeinflusst wiederum die Street Art. In den USA ist das sogenannte *Ad-Busting* geläufig. Die Aktivisten verändern und zerstören Werbung, um sie damit zu hinterfragen. Sie versuchen die Werbebotschaft zu untergraben, indem sie die gleiche Sprache, die gleichen Orte und die gleichen Techniken wie diese nutzen.[17] Beispielsweise produzieren sie eine eigene TV-Sendung und Werbespots gegen Publicity. In Paris agiert eine Organisation, die sich *Anti-Pub-Aktivisten* (Antipublicity) nennt. Sie gehen gut organisiert gegen Reklamen vor; so stürmten in Paris im Oktober 2013 gut 300 Leute die Metrostationen und veränderten sämtliche Werbeplakate mit Sprüchen und Zeichen.

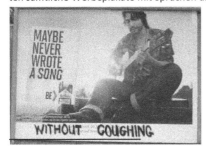 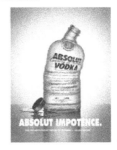 Anonym USA

17 D. Krause und C. Heinecke, Street Art – Die Stadt als Spielplatz, archiv Verlag, Braunschweig, 2010, S.61

4. Variationen der Street Art

Unter Variationen von Street Art sind die verschiedenen Techniken, Formen sowie die Materialien, die hierfür verwendet werden, zu verstehen. Dazu werden die Genres der Street Art kategorisiert, welche heute generell im öffentlichen Raum anzutreffen sind.

Tatsächlich ist auf den Strassen eine Explosion an Kreativität festzustellen. Stets werden Ideen produziert, weiterentwickelt und realisiert. *„New artists, new ideas and new tactics displace fades images in a perpetual process of renewal and metamorphosis."*[18]

Da tagtäglich gearbeitet und mit verschiedensten Materialien experimentiert wird, entstehen immer neue Techniken. Die ständige Neuverknüpfung von Werkstoffen, Methoden und Kommunikationsformen zeigt den unglaublichen Innovationsgrad dieser Szene.

4.1 Kreidezeichnungen

Die Kreide hat eine kindliche und unschuldige Notation, vielleicht löst sie auch ein nostalgische Gefühl über die weit zurückliegende Schulzeit aus: *„diese Konnotation macht sie zu einem gesellschaftlich legitimierten Eingriff in den Stadtraum."*[19] Deshalb gilt Kreide wohl als harmloseste Variante. Zudem ist Kreide ein schnelles, billiges und einfaches Arbeitsmittel. Aufgrund ihrer Grösse passt die Kreide in jede Hosentasche und kann spontan und schnell zum Einsatz kommen.

Häufig sind Zeichnungen mit weisser Kreide; farbige Kreide oder Pastell- und Ölkreide sind relativ selten. Kreidezeichnungen befinden sich oft auf rostigen Oberflächen, Putz, Holzzäunen und Asphaltstrassen.

Keith Haring bescherte in den 1980er-Jahren der New Yorker Untergrundbahn unzählige Kreidezeichnungen. Teilweise schuf er bis zu 40 Zeichnungen am Tag

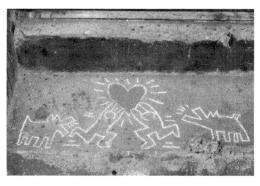

Keith Haring, New York/USA, 1986

18 Tristan Manco, Street Logos, Thames&Hudson 2004, London, Klappentext vorne

19 D. Krause und C. Heinecke, Street Art – Die Stadt als Spielplatz, archiv Verlag, Braunschweig, 2010, S.78

4.2 Décollage

Das Wort *Décollage* kommt aus dem Französischen und bedeutet so viel wie „loslösen".
Die Décollage ist die Kunsttechnik des Plakatabrisses. Sie wird an jenen Orten angewendet,
wo Plakatschichten, durch Übereinanderkleben, von einigen Zentimetern wachsen konnten.
Das Prinzip der Décollage besteht im Freilegen, bzw. Abreissen einzelner Plakatschichten.
Bildfragmente, Texte und Farbflächen verschiedener Plakate bleiben bestehen, wodurch sich
ausgefallene Wirkungen ergeben können. Durch den gezielten Abriss wächst das neue Bild.
Die gleiche Methode unter dem Namen *Affiches lacérées*, was *Plakatzerfetzung* bedeutet,
wurde von den Mitgliedern der Gruppe *Nouveaux Réalistes* angewendet. Dabei handelt es
sich jedoch mehr um eine konsumkritische Haltung.

Spannend an diesem Eingriff in den öffentlichen Raum ist, dass am Ergebnis oft nur schwer
festzustellen ist, ob es sich hierbei um einen künstlerischen Eingriff oder um eine absichtli-
che Zerstörung der Plakate ausserhalb des Kontextes der Décollage handelt.

Marc Guillain, Paris/F, 2003 Raymond Hains, Paris/F, 1973

4.3 Plakate oder Paste-Ups

Unter dem Genre *Paste-Up* ist im Allgemeinen ein mit Kleister oder Leim aufgezogenes Plakat zu verstehen. Grössere Paste-Ups werden meist mittels Siebdruck oder Schablonen hergestellt, kleinere ausgedruckt oder sogar direkt von Hand gezeichnet.

Das Papier spielt dabei eine wichtige Rolle, es sollte stabiler sein als gewöhnliches Papier, da es durch die Feuchtigkeit des Leims oder Kleisters beim Aufziehen leicht reissen kann. Gewisse Akteure verwenden aber bewusst Zeitungspapier; die Haltbarkeit der Werke ist dann aber entsprechend gering.

Plakate gehören zu den älteren Medien. Historisch betrachtet wird das Plakat mehrheitlich für Propaganda oder Produktwerbung verwendet; aber auch als künstlerisches Medium. Heute sind die Städte vollkommen mit den verschiedensten Plakaten übersäht, grösstenteils handelt es sich dabei aber um Werbeplakate. Das Plakat selbst ist ein bedruckter Papierbogen, der im städtischen Raum angebracht wird.

Der Einsatz von Plakaten in der Street Art ist vor allem in der Übergangsphase von Graffiti zur Street Art zu lokalisieren. So beispielsweise beim New Yorker Akteur *Bäst*. Seit Mitte der 1990er klebt er Plakate. Auch das internationale Künstlerkollektiv *Faile* ist sehr aktiv. *Tower* in Berlin verbreitet typografische Plakate. Es werden vorwiegend dünne Papiere benutzt, da sich solche Papiere nicht allzu einfach durch Abreissen entfernen lassen.

Durch die Street Art wurde das Plakat weiterentwickelt und tritt heute oft als *Cut-Out* auf.

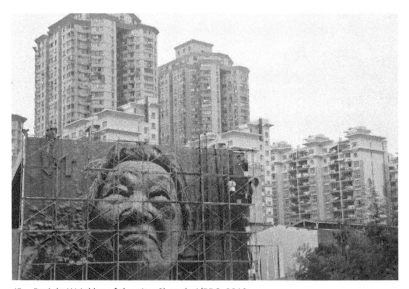

JR – Projekt Wrinkles of the city, Shanghai/PRC, 2010

4.4 Direkter Farbauftrag

Unter diesem Genre werden praktisch alle Techniken zusammengefasst, bei denen die Farbe direkt, also ohne jegliche Vorlage, auf das Objekt, oft simple Wände appliziert wird. Die Wände werden dann zu steinernen Leinwänden. Gemalt wird dabei mit freier Hand. Die dazu verwendeten Werkzeuge sind Spraydose, Pinsel und Marker. Weitere Hilfsmittel werden nicht benötigt. Insbesondere beim Einsatz von Spraydose und Marker, sind Parallelen zum Graffiti festzustellen. Da, wie schon erwähnt, keine Vorbereitungen getroffen werden, kann dieses Genre mit einem aufwändig gestalteten Graffiti Piece verglichen werden: Diese Technik erfordert viel Zeit und Geduld, was bei der Wahl der Ortes zu beachten ist.

EINE, Tokyo/JP

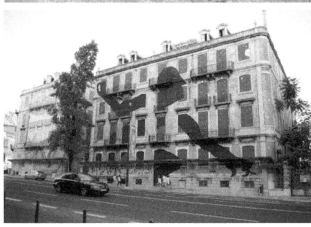

Blu + SAM3
Lissabon/P, 2011

4.5 Roll-Ons

Das *Roll-On* ist eine Farbtechnik, bei der meist grossflächig, mit Farbrolle, Teleskopstange und Fassadenfarbe das Motiv auf die Wand gerollt wird. Diese Technik kommt aus der Graffiti Szene und wird angewendet, um bisher unerreichbare Orte zu gestalten. Mittels der Teleskopstange ist es möglich, die Wände auf einer Höhe bis zu fünf Metern zu erreichen. *Idee* und *Agähn* sind bekannte Vertreter dieser Technik in Berlin. Auch für sogenannte *Rooftops*, bei denen von einem Dach aus gemalt wird, ist diese Technik möglich. In São Paulo sind die *Roll-Ons* besonders beliebt und existieren dort seit den 1970er Jahren wie das *Writing* in New York. Bitumen, ein pechschwarzer Anstrich, der absolut wasserfest ist und auch sehr gute Deck- und Hafteigenschaften aufweist, ist vermutlich wegen dieser Kriterien der beliebteste Farbaufstrich in der Szene.

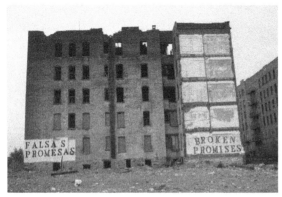

John Fekner, N.Y./USA 1980

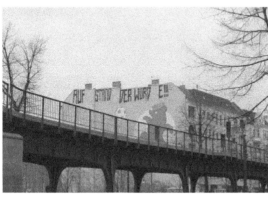

Anonym, Berlin/D, 2008

25

4.6 Murals

Ein *Mural* oder *Murial* ist ein grossflächiges Wandbild. Es unterscheidet sich von anderen Techniken durch die enorme Grösse. Dabei handelt es sich um immense, oft buntgestaltete kreative Bilder an Wandflächen. Murals sind auch bekannt als Fassadenmalerei, dann jedoch als kommerzielle Aufträge.

Ein weiterer Unterschied ist, dass Murals praktisch immer legale Arbeiten sind. Aufgrund des Aufwandes bezüglich Technik und Zeit muss um Erlaubnis gefragt werden, denn unter Zeitdruck ist ein Mural nicht möglich. Die Gestaltung der Wände erfolgt also nicht gegen den Willen der oberen Instanz – ein gutes Exempel für die Akzeptanz und Anerkennung der Urban Art im öffentlichem Raum.

Im Raum Berlin ist das Bemalen von Fassaden durch Street Art-Akteure seit zahlreichen Ausstellungen viel populärer geworden. Zu den wohl bekanntesten und besten Mural-Artisten gehören der italienische Künstler *BLU* und der Franzose *JR*.

„Als Untergrund für die Kunstwerke dienen die vielfach in der ganzen Stadt (Berlin) auftauchenden kahlen und grauen Brandwände. Brandwände sind Zeugen von Zerstörung der Häuserreihen durch Krieg, Pleitegegangener Bauvorhaben oder stadtplanerischen Fehltritten. (...). Um dem entgegenzuwirken und um immer neue kreative Akzente in der Stadt zu setzten, werden regelmässig im Rahmen von lokalen Street-Art-Festivals (...) bekannte Street-Art-Künstler eingeladen, den Kiez mit ihrer Kunst zu verschönern und optisch aufzuwerten.“[20]

Innerfields, Hamburg/D

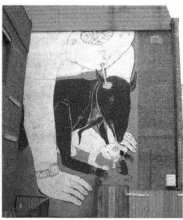

BLU, Bologna/I

20 Kai Jakob, Street Art in Berlin, Jaron Verlag, Berlin, 2014, S. 90

4.7 Cut-Outs

„Häufig plakatiere ich umschnittene Figuren. Dadurch wird ein ganzer Ort in ein Bild verwandelt. Das finde ich noch reizvoller, als einfach ein rechteckiges Bild an die Wand kleben. Man kann ganze Ansichten verändern, indem eine Figur aus einem Hauseingang schaut." - GOULD[21]

Das *Cut-Out* ist eigentlich eine Weiterentwicklung des Plakats oder Paste-Ups. Das Cut-Out ist ein umschnittenes Motiv. Beim Trägermedium handelt es sich eigentlich immer um Papier und dieses wird, wie das Plakat, durch Klebstoff an die Wand appliziert. Die Grösse eines Cut-Outs bewegt sich von sehr klein bis zu vier Meter hohen Werken.

Die Motive werden mit einem breiten Spektrum von Techniken aufgebracht. Meist werden Cut-Outs s/w kopiert und danach von Hand bemalt. Es gibt auch vollständig handgefertigte Unikate. Aussage und Wirkung eines Cut-Outs entwickeln sich immer erst im Kontext mit der Oberfläche, auf der es angebracht wird. Daher wird die Platzierung eines Cut-Outs mit Bedacht gewählt. Denn es spielt eine zentrale Rolle wo und wie das Cut-Out angebracht wird damit sich das Werk entfalten, respektive in einen Dialog mit seiner Umgebung treten kann. Das Zusammenspiel von Architektur und Motiv erzeugt eine eigene Welt, eine ganz neue Wirkungs- und Aussagekraft.

Die Formsprache weist erhebliche Unterschiede in der Qualität zu anderen Medien auf. Alle visuellen Massenmedien wie Fernsehen, Printmedien oder Werbung übermitteln ihre Informationen eigentlich ausschliesslich über das rechteckige Format. Das Cut-Out aber kann alle möglichen Formen haben. Die ausgeschnittenen Motive, bzw. Figuren sind praktisch überall zu finden - sofort erkennbar oder erst auf den zweiten Blick. Sie tanzen auf den Sockeln von Treppen, auf Brückenpilonen, verstecken sich in Hauseingängen oder blicken von einem Stück Putz auf den Betrachter. Durch die jeweils unterschiedlichen Hintergründe, bzw. Untergründe wird jedes Cut-Out zum Unikat.

Alias, Berlin/D, 2013

21 GOULD. In: D. Krause und C. Heinecke, Street Art – Die Stadt als Spielplatz, archiv Verlag 2010, Braunschweig, S.75

4.8 Scherenschnitte

Beim Genre des *Scherenschnitts*, auch bekannt als *Psaligraphie*, handelt es sich um ein kunsthandwerkliches Verfahren. Hier wird Papier oder ein anderes, ebenes Material mit Schere oder Skalpell bearbeitet. Durch Um- und Ausschneiden werden bestimmte Bereiche des Papiers entfernt. Die übriggebliebenen Papierflächen ergeben das gewünschte Motiv. Die resultierenden Sujets sind oft sehr zart und aufwändig zugeschnitten.

Sehr präsent sind sie Arbeiten der Street Art Akteurin *Swoon* in New York, Berlin und London. Ihre aufwändigen Scherenschnitte sind Darstellungen von Menschen, im Massstab 1:1.

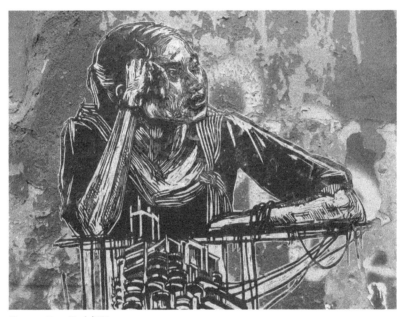

Swoon, New York/USA

4.9 Stencils

Stencils oder auch Schablonentechnik genannt, gehört zu den älteren Techniken der Urban Art. Die Entwicklung der Stencil Street Art-Subkultur begann bereits Ende der 1960er Jahre. Das durch eine Schablone geschaffene Motiv wird als Schablonengraffiti, im englischen bekannt als Stencil (Schablone/Matrize) und im französischen als *Pochoir*.

Die Schablonen und deren Herstellung variieren von einfach bis kompliziert. Je nachdem wie oft eine Schablone benutzt werden soll, sind die Materialien Papier, Karton, Kunststoff oder auch dünnes Aluminium. Das Motiv wird auf das Material aufgetragen und die Teile, die später sichtbar sein sollen, werden mit Schere, Cutter oder Skalpell entfernt. Mit der fertigen Schablone wird das Motiv gemalt oder gesprüht. Dies kann direkt auf der Wand geschehen oder man verwendet ein Trägermedium, wie z.B. einen Sticker. Am häufigsten sind monochrome Stencils. Aufwändigere Werke sind auch mehrfarbig, wobei für jede einzelne Farbschicht eine separate Schablone nötig ist.

Die Stärke der Schablone liegt in ihrer realisierbaren Reproduktions-Geschwindigkeit. Das heisst, mit einem einfachen Motiv lässt sich die Geschwindigkeit des Taggens erlangen - in kürzester Zeit ist das Motiv auf der Wand. Binnen einer Nacht lassen sich so ganze Stadtteile „überwältigen".

Stencils gehören zu den zentralsten Ausdrucksmittel der Street Art Künstler. Schon eine ganz simple Schablone hat eine sehr einnehmende Wirkung und kommt deshalb sehr häufig zum Einsatz. Der aktuell wohl berühmteste Schablonensprayer ist *Banksy* aus London.

Jef Aerosol, Black is Beautiful, Brooklyn, N.Y./USA, 2014

29

4.10 Stickers

Aufkleber oder *Stickers* sind in allen Grössen und Formen zu finden, wobei Aufkleber in der Regel kleiner sind. Diese gelten als eine Art Unterschrift des jeweiligen Künstlers, also quasi als Markierung und haben die Funktion, eigene Objekte im urbanen Raum zu verteilen. Alles was hierfür benötigt wird, sind ein Motiv oder Slogan, die dann in Massen produziert werden. Der Unterschied und grosse Vorteil zu anderen Techniken der Urban Art ist, dass schon Klebstoff auf dem Trägermaterial vorhanden ist. Nicht wie z. B wie bei Paste-Ups, wo der Klebstoff erst vor Ort aufgetragen werden kann. Deshalb ist beim Durchstreifen der Stadt der Sticker rasch und unbemerkt auf eine Fläche geklebt.

Gleichwohl gibt es auch bei dieser Methode zahlreiche Möglichkeiten für die Herstellung der Stickers: vom Siebdruck auf wasserfestem Material bis zu einem Motiv, welches mit dem Stift auf ein Klebeetikett gemalt wird. Besonders beliebt sind Paketaufkleber, welche in jeder Postfiliale kostenlos erhältlich sind. In der Szene sind diese Postaufkleber so beliebt, weil sie ein praktisches Format haben, auf dem gut motivisch gearbeitet werden kann, diese unbemerkt in der Hosentasche mitgetragen werden können und einen guten Klebstoff haben. Diese Postaufkleber haben sich in Deutschland zu einer Art *DIN-Norm* im Sticker Genre entwickelt. Sie sind allerdings kein deutsches Phänomen, auch in Frankreich und England werden diese gerne als Sticker genutzt.

Aufkleber werden auch von der Graffiti Szene verwendet, weswegen hier die Unterscheidung zwischen den beiden Szenen verschwimmt. Die fertigen Sticker findet man auf Regenfallrohren, Ampeln, Schaufensterscheiben, Bankautomaten etc. – kurz an allen sichtbaren Orten der Stadt und wenn möglich auf glattem und sauberem Untergrund; dieser fördert die „Lebenserwartung" des Aufklebers. Stickers haben praktisch dasselbe Verhaltensmuster wie Tags in einer Stadt: taucht an einem Ort ein Aufkleber auf, sind in Kürze zahlreiche weitere zu finden – wie ein Magnet. Flächen oder Gegenstände, die mit Stickers vollkommen übersät sind, bezeichnet man als „Sticker Museum".

Im Gegensatz zu anderen Street Art Typen oder dem Graffito fallen Sticker nicht unter den Strafbestand der Sachbeschädigung, sie gehören zur *Wildplakatierung*, und stellt somit eine Ordnungswidrigkeit dar.

Stickers in Washington /USA und Berlin/D

4.11 Kacheln

Bei diesem Genre handelt es sich um gewöhnliche keramische Kacheln, auf denen mit einer Schablone oder Siebdruck, ein Motiv aufgebracht wird. Mit einem passenden Kleber wird die Kachel am gewünschten Ort, meistens an einer Wand fixiert.

Anonym, Erfurt/D

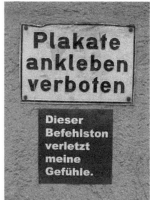

Anonym, Heidelberg/D

Die bekannteste Form dieses Genres wird vom Pariser Street Artist *Space Invader* mit Hilfe von Mosaiksteinchen angefertigt. Die Mosaiksteine werden zu kleinen Motiven oder Bildern zusammengefügt, die, ähnlich eines Pixelbildes, einen Alien verkörpern. Diese Figuren sind aus dem *Shoot'em up* -Videospiel *Space Invaders* entlehnt.

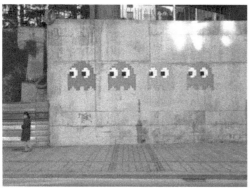

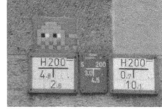

Space Invader, Paris/F

4.12 Tafeln

Ebenso wie bei der Kachel wird das Motiv auf das Material aufgebracht. Dabei handelt es sich oftmals um Materialien wie Holz, holzhaltige Tafeln oder Leinwände. Der Vorteil dieser Technik ist derselbe wie bei der Kachel - das Werk kann in Ruhe geschaffen werden und erst dann auf der Strasse - durch Kleben oder Schrauben – relativ rasch angebracht werden.

Diese Werke unterscheiden sich grundsätzlich in der Ästhetik von anderen Street Art Arbeiten, da hier oft mit Ölfarbe oder Acryl und Pinsel gearbeitet wird – sie haben also einen eher malerischen Aspekt

Adam Neate, London/UK, 2012

4.13 Installationen

Installationen beinhalten, kurz gesagt, das Anbringen von Objekten im städtischen Raum, welche dort eigentlich so nicht hingehören. Installationen sind die raumergreifenden Genres der Street Art. Sinn ist nicht das einfache Anbringen eines Objekts, sondern es geht vielmehr um eine *„narrative räumliche Inszenierung".* [22]

Es besteht hier gewissermassen eine Nähe zur klassischen Kunst im urbanen Raum. Allerdings gibt es fundamentale Differenzen. Es wird, wie üblich bei der Urban Art, ohne rechtliche Genehmigung und Auftraggeber aufgebaut, das heisst, einfach realisiert. Der zweite Unterschied liegt darin, dass die Montagen beinahe immer einen Bezug zum Ort haben, somit einen aggressiven, direkten Eingriff in das bestehende Code- und Zeichensystem darstellen. Ein Beispiel sind sogenannte *Fake Baustellen* von *Cream und Katia*, ebenso die selbstgebauten und installierten Leuchtkasten *City Lights* von *Nano 4814* oder *LED Throwies*. Bei *LED Throwies* handelt es sich um eine Verknüpfung aus Magnet, Knopfzellenbatterie und einer LED-Leuchte, die, nachdem sie beispielweise an einem Verkehrsschild angebracht werden, dort haften und leuchten.

Skulpturen gehören ebenfalls zu den Installationen. Dabei handelt es sich bei Street Art um dreidimensionale Objekte, welche im Stadtraum installiert werden. Bezüglich Material und Form sind dabei keine Grenzen gesetzt. Eine Abgrenzung zu den Installationen der Street Art kann nicht wirklich gemacht werden, da der Übergang dieser beiden Genres oft sehr fliessend ist.

Banksy, London/UK, 2005

22 http://de.wikipedia.org/wiki/Installation_(Kunst)

4.14 3D

Unter *3D Street Art* sind Objekte räumlicher Art, wie das Genre schon sagt, zu verstehen. Diese Objekte und Figuren können beklebt, bemalt oder besprühte Materialien wie Styropor, Holz oder Plastiken sein. Kacheln könnten unter anderem hier den 3D-Objekte auch zugeordnet werden. Diese Objekte sind oftmals sehr versteckt, bewusst an Orte gesetzt, an die man nur durch Zufall guckt.

EVOL, Berlin/D

4.15 Diverses

Mit den nachfolgenden Arbeiten soll darlegt werden, wie gross Vitalität und Innovationskraft dieser Kunstszene mit ihrer permanenten Weiterentwicklung ist. Die folgende Auflistung ist nur aus Auszug zu verstehen:

Urban Knitting oder *Guerilla Knitting* ist eine Form der Street Art, in der Gegenstände im öffentlichen Raum teilweise oder auch vollkommen mit Strickelementen eingefasst und dadurch optisch verändert werden. Das Spektrum reicht von Anbringen von gestrickten Accessoires bis zum „Einstricken" ganzer Gegenstände im städtischen Raum. Diese Knittings können lediglich aus ästhetischen Gründen existieren oder auch einen symbolischen Gedanken haben, wobei es sich meist um feministische Aussagen handelt.

Magda Sayeg, Paris /F, 2011 und Austin/USA, 2012

Der französische Akteur *EastEric* hat sich ein Fahrrad gebaut, welches während der Fahrt eine Ameisenstrasse auf die Strasse druckt.

Street Artist *L'Atlas* klebt seine Werke mit Gaffer Tape auf die Straße. Hat die sommerliche Hitze erst das Tape mit dem Boden verschmolzen, ist dieses Werk extrem haltbar und abriebfest.

Beim **Reverse Graffiti** wird gemalt, indem die stellenweise Reinigung einer verschmutzten Wand vorgenommen wird. Verwendet wird eine Luftdruckpistole oder ein Reinigungsmittel wie Seifenlauge. *Alexandre Orion* malt mit der Technik in den Tunneln von São Paulo Totenköpfe, um auf die Emissionen des Strassenverkehrs aufmerksam zu machen.

Alexandre Orion, São Paulo/BRA, 2007

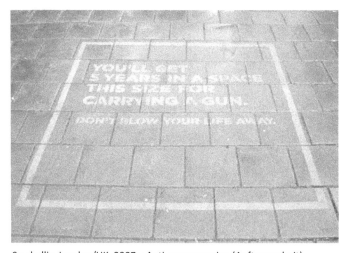

Symbollix, London/UK, 2007 – Anti-gun campaign (Auftragsarbeit)

Das Projekt *Graffiti Research Lab* entwickelte 2007 das **Laser Tagging**. Dabei ist das nichtin-vasive Taggen oder Bemalen von Hausoberflächen mit Laserpointer und Beamer möglich. Die Bewegungen des Laserpointers können so auf riesige Flächen projiziert werden und die Ergebnisse sind kilometerweit zu sehen. *„Don't trust Bush"* und *„Pimp my House"* schrieben Street Art Akteure im Februar 2007 quer über ein 20-stöckiges Bürogebäude.

Es kann auch Technik als *Mobile Broadcasting Unit* im Einsatz stehen. Komplett auf ein Fahr-rad montiert, inklusive eines Soundsystems, werden damit nichtinvasive Tagveranstaltungen auf der Strasse durchgeführt.

 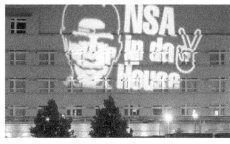

Paul Notzold, TXTual Healing, N.Y./USA, Oliver Bienkowski, Berlin/D,2014
2007 (Computer, Projektor, Handy,
SMS Code), 2007

Zwei weitere Formen sind der **Graffiti Writer** und der *Street Writer*. Der Graffiti Writer ist ein kleines, ferngesteuertes Roboterauto, welches Textbotschaften auf den Boden sprüht. Ge-dacht ist er für den Einsatz in stark überwachten öffentlichen Räumen. Der Street Writer ist eine Weiterentwicklung davon. Mit ihm können aus einem Auto im Fahren computergesteu-ert riesige Textbotschaften auf Strasse oder Trottoir gesprüht werden. Zu lesen sind diese Botschaften aus der Distanz - von hohen Gebäuden oder aus der Luft.

Graffiti Writer/USA, 1998, 2009

5. Street Art - Illegal versus Legal

„The best street art and graffiti are illegal. This is because the illegal works have political and ethical connotations that are lost in sanctioned works. There is a tangible conceptual aura that is stronger in illegal graffiti: the sense of danger the artist felt is transferred to the viewer.
A work of graffiti or street art in a gallery or museum can feel safe, or as its wings have been clipped. That's not to say that these works should never be shown in museums; it's just that when they are, we have to realise, as Blek le Rat says, that we're looking at the shadow of the real thing." [23]

Der Akt des illegalen Anbringens ist sicherlich Teil der Definition von Urban Art und ein Kommentar zu Konsum und Kapitalismus im Allgemeinen, weil er in erster Linie nicht verkaufsfördernd und damit autonom im Gegensatz zur *Gallery Art* ist, wo der Künstler sich Verkauf erhofft. Dies zumindest nicht auf kurze Sicht. Am Beispiel von Shepard Fairey oder Banksy, führen die Werke auf der Strasse im Laufe der Zeit dazu, dass sich die Drucke und Bücher der jeweiligen Künstler sehr gut verkaufen. Nicht illegale Kunst im urbanen Raum kann einerseits kommerziell, also sogenannte Auftragskunst sein, die mit Genehmigung des Besitzers auf dessen Eigentum angebracht werden darf oder im Nachhinein als legal erklärt werden. Deshalb ist die Auslegungen des Begriffs Street Art an die kommerzielle Verwertbarkeit gebunden. Künstler, die bezahlte Auftragskunst schaffen, haben bald das Image, nur Vorstellungen des Auftraggebers auszuführen und nicht wirklich frei und kreativ eigene Ideen zu realisieren.

Zur Street Art zählt im engeren Sinne alle Kunst im öffentlichem Raum, die nicht von Autoritäten, wie finanzielle Unterstützer, Hauseigentümer oder dem Staat durch deren Einfluss oder Gesetzt beschränkt ist; Kunst, die folglich niemandem direkt kommerziell dienen soll. Das kann so weit gehen, dass sogar der Künstler selbst sie nicht kommerziell nutzen darf, da er sich andernfalls Vorwürfe von Street Art-Puristen ausgesetzt sieht, er würde nur Werbung für sich selbst betreiben. Das ist im Grunde genommen widersprüchlich, denn dies ist ja auch stets der Fall.

„Indem sich der Street-Art-Künstler (in der Theorie) aus dem „Konsumkreislauf ausklinkt", kann er diesen behandeln, ohne in den Geruch der Doppelmoral zu kommen, Konsum zwar kritisieren, zugleich jedoch selbst zumindest indirekt Werbung für seine eigene, ebenfalls verkäufliche Kunst zu machen." [24]

Demzufolge sind die unvereinbaren Gegensätze zwischen Kreativität und gleichwohl unumgänglichen Strukturen zur finanziellen Unterstützung und Selbsterhaltung nichts Neues. Allerdings sind diese bei einem Medium, bei dem es darum geht, auf der Strasse unentgeltliche Kunst für alle zu schaffen, besonders dramatisch. Die meisten Street Art Künstler, so auch Banksy, standen oder stehen früher oder später vor dem Konflikt, einerseits von ihrer Kunst leben zu müssen und anderseits ihre oftmals antikonsumistischen Grundsätze zu brechen und ihre *Street-Credibility*, also ihren Renommee unter Gleichgesinnten zu verlieren.

23 Cedar Lewisohn, Street Art – The Graffiti Revoultion, Tate Publishing, London, 2008, S. 127

24 Ulrich Blanché, Konsum Kunst; Kultur und Kommerz bei Banksy und Damien Hirst, transcript Verlag, Bielefeld, 2012, S. 79

Bereits 2003 hatte Banksy mit dem *Sell-Out-Vorwurf* zu kämpfen, ein Thema auf das in Kapitel 7. näher eingegangen wird.

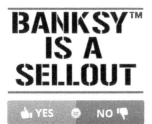

 Is Banksy a sell out?

Internet Umfrage auf debate.org

Die Zeichen der Subkultur Street Art werden dabei zwiespältig wahrgenommen. Vorwiegend sind die Eingriffe illegal und stossen vor Allem auf Ablehnung beim Volk. Unabhängig von der Wertschätzung oder Ablehnung des Einzelnen ist Street Art ein für den urbanen Raum in einigen Quartieren eine prägende Erscheinung. Street Art stellt eine der lebendigsten und bedeutsamsten Jungendkulturen der Welt von heute dar.

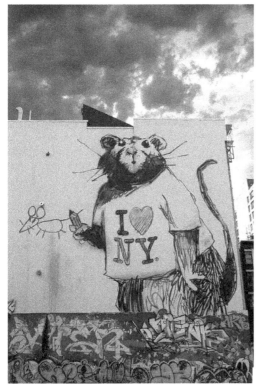

Banksy, New York/USA, 2010

6. Street Art – Vandalismus oder Kunst?

„Im öffentlichen Raum zu agieren heisst, gegen Gesetzte zu verstossen und Dinge, die eigentlich anonym, funktional oder banal und langweilig sind, mit den eigenen Gefühlen und Überzeugungen zu infiltrieren." [25]

Was ist Kunst überhaupt? *„Kunst beinhaltet drei verschiedene Bereiche, von denen ihre Wirkungsweise abhängt. Das sind die Bereiche Produktion, Vermittlung und Rezeption, die sich gegenseitig beeinflussen und historischen Bedingungen unterliegen."* [26]

Ein weitere Versuch einer Definition lautet: *„Kunst ist eine wesentliche Ausdrucksform für Gefühle und Gedanken, welche den Menschen bewegen. Kunst ist hierbei weniger das, was Kritiker und Spekulanten für wertvoll und handelbar halten, sondern vielmehr all das, worin der Künstler ein Stück von sich selbst gegeben hat. Sei es ein großes oder ein eher bescheidenes Werk. Es ist immer Ausdruck einer expressiven Schaffenskraft und des Bedürfnisses, sich mitzuteilen."*[27]

Generell gilt, ein Kunstwerk ist ein Objekt, welches der Künstler herstellt und welches in den Institutionen der Kunstwelt ausgestellt und anerkannt ist. Doch ist Street Art nicht schon Kunst, in dem Augenblick, da sie auf den Strassen der Städte in Erscheinung tritt? Oder sind Street Art Künstler nicht auch dann Künstler und ihre Arbeiten Kunstwerke, wenn ihre Werke niemals institutionalisiert und nicht ausgestellt werden?

Die Frage, ob Street Art Kunst ist, ist heute obsolet geworden. Auch können ein paar schwarze Schafe, respektive Schmierer, nicht eine ganze Richtung beschmutzen; ein paar schlechte Amateurfotos stellen ja auch nicht die Fotokunst in Frage. Street Art erfüllt die meisten Regeln der Institution Kunst, so dass die eine Regel, die sie aber geschickt umgeht, nur in bestimmten Betrachtungen ins Gewicht fällt. Die übrigen Regeln reproduziert sie nicht nur, die Street Art arbeitet sogar über die gesetzten Kunstkriterien hinaus. Entscheidend dabei ist aber, dass die Sinnhaftigkeit, die Erkenntnis der Street Art, also das, was mit ihr verknüpft wird, bei einem Street Art Künstler gemeinsam mit seinen Werken ins Museum getragen wird.

Jeder Street Art Künstler ist sich im klarem, dass er im Konflikt mit bestehenden Gesetzen steht.[28] Die Akteure sind sich bewusst, dass ihre Arbeit als Sachbeschädigung gewertet und juristisch verfolgt werden kann. Sachbeschädigung interpretieren die Street Art Akteure in ihrem Fall jedoch als vollkommen positive Praxis und kreativen Prozess.

25 E. Seno, C. McCormick, M.& S. Schiller, Wooster Collective / Trespass – Die Geschichte der urbanen Kunst / Taschen, Köln, 2010 , S. 132

26 Wilms, Claudia, Sprayer im White Cube, Street Art zwischen Alltagskultur und kommerzieller Kunst, Tectum Verlag, Marburg, 2010, S. 29

27 http://artfocus.com/kunst/ (4.10.2014)

28 StGB: Art. 144 Sachbeschädigung

Wer eine Sache, an der ein fremdes Eigentums-, Gebrauchs- oder Nutzniessungsrecht besteht, beschädigt, zerstört oder unbrauchbar macht, wird, auf Antrag, mit Freiheitsstrafe bis zu drei Jahren oder Geldstrafe bestraft.

Hat der Täter die Sachbeschädigung aus Anlass einer öffentlichen Zusammenrottung begangen, so wird er von Amtes wegen verfolgt.

Hat der Täter einen grossen Schaden verursacht, so kann auf Freiheitsstrafe von einem Jahr bis zu fünf Jahren erkannt werden. *Die Tat wird von Amtes wegen verfolgt.*

Dazu ein Zitat von *Pablo Picasso*: *„The urge to destroy is also a creative urge."*[29] Diese Argumentation durchzieht die gesamte Street Art Szene. *Beschädigung* und *Zerstörung* sind nicht negativ belegt, ganz im Gegenteil, sie sind etwas Positives, womit Neues erst ermöglicht wird.

Im Verständnis von Ästhetik liegt der Unterschied in der Verwendung des Wortes *Vandalismus*. Für Gewisse ist und bleibt es Sachbeschädigung, für die Street Art Szene und deren Anhänger ist es eine ästhetische Intervention.

„Sometimes I feel like an inside out policeman. I guess I do believe some people become cops because they want to make the world a better place. But then some become vandals because they want to make the world a better looking place." – Banksy [30]

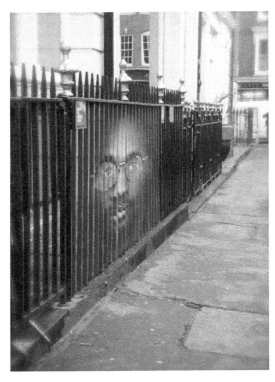

Anonym, London

29 Robin Banksy. Banging your head against a brick wall, Weapons of Mass Distraction (Eigenverlag), 2001, S.20

30 Robin Banksy. Banging your head against a brick wall, Weapons of Mass Distraction (Eigenverlag), 2001, S.90

7. Konsum und Kommerz / Kunst und Kommerz

Es ist üblich, dass Street Art Künstler eine Ausbildung in Grafik Design oder Bildender Kunst mach(t)en und in Werbeagenturen oder ähnlichen Berufen *„die sich auf visuelle Seite von Vermarktung spezialisierten."*[31] arbeiten, um sich über Wasser zu halten. Dies spiegelt sich dann oftmals in ihrer eigenen Kunst wider.

„Sie kommen jeden Tag und verunstalten unsere Städte. Sie hinterlassen überall ihre idiotischen Schriftzüge. Sie machen aus der Welt einen hässlichen Ort. Wir nennen sie Werbeagenturen und Stadtplaner."[32] Obwohl die Meinung der Künstler über die Werbung im allgemeinem sehr tief ist, haben sie doch vieles gemeinsam. Street Art nimmt Bezug, formal wie auch inhaltlich, auf Reklamen und andere Botschaften des städtischen Raums, mehr als die oft destruktiven Graffitis.

Der Street Art Künstler verwendet meistens schnell und in grossen Mengen reproduzierbare Schablonen, Plakate oder Aufkleber, die im Vergleich zu einem aufwendig gestaltetem Graffiti wenig Zeit in Anspruch nehmen, da der kreative Arbeitsprozess nicht auf der Strasse, also vor Ort, stattfindet, sondern Vorarbeit geleistet werden kann, bzw. muss; beispielsweise das Ausschneiden der Stencils oder das Drucken der Plakate und Stickers im Atelier. Obschon Street Art Botschaften oft konsumkritisch sind, verwenden zahlreiche Street Art-Künstler dieselben Werbe- und Marketingmethoden wie der Kapitalismus.

„Wie ihre kommerzielle Schwester, die Werbung, oder ihre politische, die Propaganda und der Aktivismus, will Street Art ein grösseres Publikum erreichen. In Gegensatz zum Graffiti überwiegt daher der Bildteil, nicht das kunstvolle Schreiben des eigenen Namens."[33] Auch dieser Umstand mag auf das Wachstum von kommerzieller Botschaft im urbanen Raum zurückgeführt werden, die nach *Ulrich Blanché* fortwährend mehr bildbeherrscht ist: *„Die Unbestimmtheit vieler Konsumgüter steigerte sich in den letzten Jahrzehnten ferner dadurch, dass Marketing und Werbung stärker als früher auf Bilder setzten. "*

Beispielsweise ist die *Obey the Giant*-Kampagne aus dem Jahr 1989 von Shepard Fairey in ihrer Ausführung höchst professionell. Fairey gründete mit Kollegen 1997 eine Werbefirma, die sich auf *Guerilla-Marketing* spezialisierte. Zu seinen Kunden gehörten Weltkonzerne. Später verliess er diese Agentur und gründete sein eigenes Marketingbüro *Studio Number One* sowie das Label *Obey Clothing* – Fairey ist ein äusserst erfolgreicher Vermarkter seine Kunst, ein Widerspruch in der Street Art.

Viele Geschäfte aus der eher alternativen Szene verteilen heute bewusst Gratisaufkleber an ihre Kundschaft, um so versteckt durch die zufriedengestellten Kunden Werbung zu machen. Aber auch Grosskonzerne wie Nike und Adidas stecken hinter den *nicht-kommerziellen*-Werbekampagnen, um somit die *hippe* junge Kundschaft an sich zu binden. Die zunächst als nicht kommerzielle Werbung wahrgenommen Reklame, löst oftmals eher Ärgernis als Freude bei den Betrachtern und der Szene aus, da sich dies nicht mit der Ideologie der Street Art

31 Ulrich Blanché, Konsum Kunst; Kultur und Kommerz bei Banksy und Damien Hirst, transcript Verlag, Bielefeld, 2012, S. 80

32 Greenpiece Magazin Nr. 6 / 2005, „Aufstand der Zeichen", Banksy /Kai Jakob, Street Art in Berlin, Jaron Verlag, Berlin, 2014, S. 192

33Ulrich Blanché, Konsum Kunst; Kultur und Kommerz bei Banksy und Damien Hirst, transcript Verlag,Bielefeld, 2012, S. 80

deckt und eine Irreführung darstellt. Der ursprüngliche Gedanke der Street Art ist auch der Kampf gegen den Kapitalismus und die damit einhergehende Konsumgesellschaft.

Banksy ist ein Paradebeispiel, wie die Gesellschaft es schafft, seine Werke, die sich oftmals stark gegen Konsum und Kommerz äussern, zu kommerzialisieren. Seine Fotografien werden für jegliche Gegenstände auf kommerzielle Weise genutzt: Poster, Tassen, Postkarten, Handyhüllen, usw. werden mit Aufdrucken seiner Kunstwerke verkauft – dies ohne Bewilligung des Künstlers, was aber bis anhin kein Problem war, da Banksy von Copyright nicht viel hält. *„Damit wird das Foto selbst zum Objekt, zum Ideenträger und ebenso, wenn auch gegen den Willen Banksys, zum Konsumobjekt. (...) Das Subversive, das kommerziell wurde, gilt für Banksys Fotos paradoxerweise auch für die Street-Art-Werke selbst.* [34] Der IKEA-Punk ist nicht das einzige öffentliche Kunstwerk von Banksy, das samt Mauer vom Besitzer entfernt wurde, nachdem es sogar von anderen Graffiti Writings übermalt worden war. Immer häufiger landen diese verlorenen Mauerstücke mit Werken berühmter Street Artisten auf eBay und werden zu hohen Preisen versteigert. Womit aber ihre antikonsumistische Botschaft verlorengeht, beziehungsweise in die falsche Richtung getrieben wird.

„Banksy's painted himself into a corner, where all he seems able to do now are legal walls or canvas. It's hard to believe someone is being rebellious or anti-capitalist when every time they paint something they are in effect giving tens of thousands of pounds to a property landlord." [35]

"When a thing is current, it creates currency." – McLuhans[36]. Diese These bestätigt mit anderen Worten die Problematik der Urban Art im Zusammenhang mit Konsum und Kommerz. Auch wenn der Künstler der gerade aktuellen Sache, hier Banksy, seine Werke nicht als käufliches Konsumprodukt geplant hat - im Gegenteil - sogar versucht, dies zu verhindern, indem er seine Arbeiten im öffentlichen, also im für jeden zugänglichen Raum, anbringt. Heute handhaben viele Künstler das Problem dieses Missbrauchs so, dass sie ihre Werke auf eher schwer entfernbare Untergründe anbringen, um damit der Kommerzialisierung entgegenzuwirken.

„Die Street Art reklamiert den öffentlichen Raum für sich, um Aufmerksamkeit zu erregen, um Botschaften zu formulieren, die den Werbebotschaften entgegenstehen, auch wenn sie sich bei deren Ästhetik bedient. Deshalb will sie nicht glattgebügelt werden. Es zeigt die ganze Dialektik der Kulturindustrie, dass sie sich auch die Street Art anverwandelt." [37]

34 Ulrich Blanché, Konsum Kunst; Kultur und Kommerz bei Banksy und Damien Hirst, transcript Verlag, Bielefeld, 2012, S. 104

35 Blogger Hurtyoubad zitiert in Alex MacNaughton: London Street Art Anthalogy. ebd.

36 http://www.marshallmcluhan.com/common-questions/

37 http://www.welt.de/kultur/article13509062/Der-Mann-ohne-Gesicht-und-sein-zerstoertes-Werk.html (8.10.2014)

8. Zwei Vertreter der Szene

8.1 JR

„JR owns the biggest art gallery in the world. He exhibits freely in the streets of the world, catching the attention of people who are not the museum visitors. His work mixes Art and Act, talks about commitment, freedom, identity and limit."[38]

JR (*Juste Ridicule*) geboren 1983 in Paris ist ein französischer Fotograf und Street Art Künstler und Artivist. Er gehört zu den bekanntesten Vertretern des Street Art Genres Murals und Paste-Ups. JR ist ein besonderer Street Art Künstler, zwar macht er Street Art, doch bezeichnen will er sich nicht so: *„Den Stempel „Street Artist" hat er als Kommerzklischee schon immer abgelegt, stattdessen nannte er sich eine Zeitlang einen Urban Activist, doch davon ist er inzwischen wieder abgekommen. „Aktivisten haben eine politische Botschaft, ich nicht. Und ich habe im Gegensatz zu humanitären Aktivisten das Recht zu scheitern." Deshalb nennt JR sich jetzt schlicht Künstler."*[39]

2006 gelang es ihm mit *Portrait of a Generation*, Porträts der *Vorstadtschläger* - in immensen Formaten - in den bürgerlichen Bezirken von Paris anzubringen. Dieses illegale Projekt wurde schliesslich "offiziell", als das Pariser Rathaus ihr Gebäude mit Fotos von JR vollkleisterte und JR erlangte absolute Berühmtheit.

Im Jahr 2007, veranstaltete er die grösste illegale Ausstellung je - *Face2Face*. Dafür klebte er riesige Portraits von Israelis und Palästinenser *face to face* in acht palästinensischen und israelischen Städten, und an beiden Seiten der Apartheitsmauer, resp. Sicherheitszauns. Man warnte ihn zuvor und meinte, das Projekt wäre nicht zu realisieren – aber es gelang ihm.

2008 begann JR ein langfristiges und internationales Projekt für Frauen *Women are Heroes*. Ein Projekt in dem er die Würde der Frauen, welche oft Leidtragende der Konflikte sind, hervorhebt. Er war sich zwar bewusst, dass sein Projekt die Welt nicht verändern würde, doch sein Gedanke war, dass manchmal ein einzelnes Lachen an einem unerwarteten Ort einen träumen lässt, dass es doch möglich sei.

Parallel dazu entwickelte er das Projekt *The Wrinkles of the City*. Diese Aktion hatte zum Ziel, den Bewohner der jeweiligen Städte deren *Falten* zu zeigen - im übertragenen Sinn, die Sichtbarmachung der Vergangenheit und das Jetzt vor Augen zu führen. Der Künstler entschied sich für Städte, welche grosse Veränderungen durchlebt hatten, wie Cartagena, Havanna, Shanghai oder Los Angeles und 2013 schliesslich auch Berlin.

JR kreierte *Pervasive Art*, Kunst die sich unerwartet auf den Gebäuden der Slums rund um Paris, auf den Wänden im mittleren Osten, auf den kaputten Brücken in Afrika oder in den Favelas in Brasilien verbreitet. Menschen, die oftmals nur mit dem absolutem Minimum leben müssen, entdecken etwas völlig Überflüssiges und Unnützes. Und sie sehen es nicht nur, nein, sie sind mittendrin. Ein paar ältere Damen werden Models für einen Tag, Kinder wer-

38 http://www.jr-art.net/jr (7.10.2014)

39 art, Das Kunstmagazin, Du bist Kunst!, Gruner + Jahr AG & Co KG, Hamburg, März 2014, S.48

den zu Künstlern für eine Woche. In dieser Form von Kunst macht man keinen Unterschied zwischen Macher und Zuschauer. Nach den lokalen Ausstellungen werden die Bilder nach London, New York, Berlin oder Amsterdam verschifft, wo Menschen sie nach ihren eigenen, persönlichen Erfahrungen interpretieren können.

Im Jahr 2010, während des *Image Festival* in Vevey, stellte JR das Projekt *UNFRAMED* vor. In diesem Projekt interpretiert er, wiederum in riesigen Formaten, Fotografien anderer Künstler, Fotografen aus anonymen Quellen und aus den Tiefen verschiedener Archive. Dabei bestimmt er die Fotografien völlig neu, indem er sie umrahmt, Details isoliert oder einfach die Farbe auf Schwarz-Weiss ändert. Mit diesen Eingriffen bekommt das Bild einen neuen, subjektiven Wert und lässt eine Neuinterpretation der Fotografie, der Gebäude, der Strasse, des öffentlichen Raums zu.

2011 startete er das Projekt *INSIDE OUT*: Ein globales *participatory art project,* für welches er im März 2011 in den USA den TED Preis erhält. Jeder konnte sein eigenes Portrait auf die Webseite von JR hochladen. Der Künstler druckte und schickte es dem Empfänger zurück, welcher dann die Möglichkeit hatte, dieses Plakat in der Öffentlichkeit anzubringen - quasi im Sinn einer Idee oder Sache zu verteidigen. Dadurch wird die Botschaft zu einer künstlerischen Bewegung, mit dem blossen Akt des Plakatierens des eigenen Portraits. Das Projekt gewann an Wichtigkeit, als individuelle Personen sich zusammenschlossen, um so eine Gruppenaktion zu bilden. Über 100'000 Menschen, verteilt über die ganze Welt, haben an diesem Projekt teilgenommen.

Durch die Kunst von JR erfahren die Menschen und auch die Orte, in denen sie leben, eine gewisse Würdigung. JR sucht sich bewusst diese Orte aus und wird dabei nie vermessen. Die Stadt Berlin scheint geradezu ideal für das Projekt *The Wrinkles of the City* sein. „*This „ever-changing never finished city" had a very vibrant history and its walls bear its scars. The urban configuration of Berlin is a patchwork formed by many years of dramatic historical events – events that have also left their imprint on the people who live there.*"[40]

JR bleibt anonym und gibt keine Erklärungen zu seiner Kunst. JR lässt den Raum frei für die Begegnung zwischen dem Subjekt - dem Protagonisten und dem Passanten - dem Interpreter.

JR (*Juste Ridicule*)

JR – Projekte (folgende Seite):
Face 2 Face, Inside out, Collaborations,
Wrinkles of the City, Women are heroes
2009 - 2014

40 Kai Jakob, Street Art in Berlin, Jaron Verlag, Berlin, 2014, S. 150

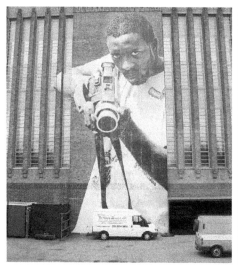

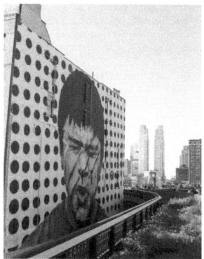

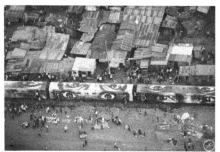

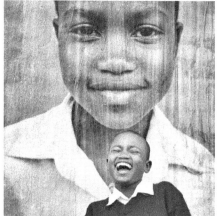

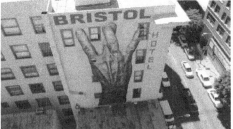

8.2 Banksy – Der Mann ohne Gesicht

*„It takes a lot of guts to stand up anonymously in a western democracy and call for things
no-one else believes in - like peace and justice and freedom."*[41]

Banksy ist der wohl bekannteste Graffiti-Sprayer, Street-Artist, Aktionskünstler, Aktivist, Fil-
memacher und - nicht zu vergessen - ein unglaublicher Provokateur. Das ist auch schon fast
alles, was man über den Künstler weiss, seine Identität, sowie sein Gesicht bleiben anonym.
Man vermutet nur, dass er Robert oder Robin Bank heisst, Jahrgang 1974 hat und in Bristol
aufgewachsen ist. Doch dieses Unwissen über den mysteriösen Mann, macht das Ganze
noch interessanter. Bekannt wurde Banksy mit seinen aussagekräftigen und doch simplen
Schablonengraffitis in Bristol und London – daher muss er wohl Brite sein. Mittlerweile ist
der Street Artist weltweit aktiv geworden, unter anderem in Israel, Italien Deutschland, Ja-
maika, Kuba, Mali, Mexiko, Japan, Palästina, Spanien, Österreich, Australien Kanada und den
USA.

Banksy bedient sich der Taktiken der Guerilla-Kommunikation, insbesondere was seine Inspi-
rationsquellen betrifft und der *Adbusters*, um auf seine alternative Sicht auf politische und
wirtschaftliche Themen aufmerksam zu machen. Er modifiziert dabei häufig bekannte Moti-
ve und Bilder um. Auch hat er Auftragsarbeiten für wohltätige Zwecke angenommen, bei-
spielsweise für Greenpeace, und gestaltete ebenfalls eine Reihe von CD-Covern.

Neben seinen berühmten Stencils, schmuggelt und hängt Banksy eigene Werke in Museen.
Sowohl in der Londoner Tate Modern, im New Yorker MoMA, im Brooklyn Museum, im
American Museum of Natural History oder auch im Louvre haben seine Arbeiten auf diese
Weise gehangen. Beispielsweise hing seine Interpretation einer Suppendose mehrere Tage
im MoMA. War es bei Andy Warhol noch die berühmte Marke *Campbell's*, so wählt Banksy
im Gegenzug, die günstige Eigenmarke der Supermarktkette *Tesco*.

Seit 2000 werden Banksys Werke aber offiziell in Ausstellungen gezeigt, obwohl der Künstler
Galerien und den Kunstbetrieb generell ablehnt. So waren 2003 beispielsweise in der *Turf-
War-Ausstellung* in einer Londoner Lagerhalle u.a. lebende, von ihm bemalte Tiere ausge-
stellt.
Seine Ausstellung *Banksy vs. Bristol Museum* zog im Jahre 2009 während nur sechs Wochen
über 300'000 Besucher an.
Die Street Art drängt nicht ins Museum, ihre Heimat ist der öffentliche Raum, der Raum, der
für jeden zugänglich ist, damit auch die Menschen in Kontakt mit Kunst kommen, die nie in
ein Museum gehen würden. Banksy bleibt, auch wenn seine Kunst laufend an Wert gewinnt,
und bei Sotheby's versteigert wird, ein Guerilla-Künstler.
Die Abneigung zu Kunstbetrieben zeigte sich auch an einer Aktion in New York im Oktober
2013, bei welcher Bilder zu Schnäppchenpreisen im Central Park an Touristenständen an
unwissende Laien verkauft wurden. Während dieser Zeit hielt er sich einen Monat lang in
New York auf und verwandelte die Stadt in eine Galerie und Kunstzirkusmanege.
Banksy ist ein Künstler, der sehr universelle Themen behandelt. Zwar ist Banksys Herange-
hensweise nicht explizit auf seine Rationalität bezogen, widerspiegelt aber oftmals typisch

41 Banksy – Wall and Piece, Century (Eigenverlag) 2006, S. 29

britische Elemente, wie der gelegentlich makabre Humor. Der Street Art Künstler stammt zwar nicht aus London und wird ebenso wenig als britischer Lokal-Künstler betrachtet. Trotz allem war die Metropole für Banksy ein wahrhaftiges Sprungbrett in den Erfolg.

Hinter den Arbeiten Banksys steckt immer mehr Gedankenarbeit, als dies auf den ersten Blick scheint. Er arbeitet mit vielen Symbolen und unausgesprochenen Tatsachen. Der Mensch soll zum Denken angeregt werden, die Welt hinterfragen, sich selbst hinterfragen. *Sapere Aude*! Bekannte Symbole und Bilder sind zum Beispiel die knutschenden Polizisten, der pinkelnde London-Guard, Gorillas oder der vermummte Hooligan, der statt eines Steins oder Molotowcocktails einen bunten Blumenstrauss in der wurfbereiten Hand hält.

Auf eines der Symbole Banksys möchte ich genauer eingehen. – Die Ratten, sie sind eines der häufigsten erschlossenen Bildmotive. Die Ratten, sie sind oftmals unscheinbar und flächenmässig klein im Vergleich zu seinen anderen Stencils, doch sind sie überall. Dazu äussert er sich im Rahmen seiner Ausstellung wie folgt: „*Rats represent the triumph of the little people, the undesired and the unloved. Despite the efforts of the authorities they survived, the flourished and they won.*"[42] Banksy sieht in den Ratten die Menschen, daher vermenschlicht er die Ratten in seiner Schablonenkunst. Wie im vorherigen Zitat erwähnt, sind die Ratten sozusagen das alter ego Banksys, in dieser Hinsicht eine Metapher für die Aussenseiter der Gesellschaft, wie eben die Graffiti-Sprayer / -Szene zu verstehen. „*Ratten werde gemeinhin in der westlichen Kultur als negativ angesehen, sie sind als jeher bekannt als Überträger von Krankheitserreger: Rats symbolize all that's raw, putrid and vile in our throwaway, decadent, dirty culture (even if they're actually rather cute to look at) . They spread disease. They thrive because we can't be bothered to throw our fast food cast-offs into a bin, because our rubbish piles up on every street corner, because we have too much, but know the value of nothing. Die Anwesenheit von Ratten ist ein Zeichen für Überreste unseres Konsums, sie leben vom Dreck einer Konsum- und Wegwerfgesellschaft*"[43]

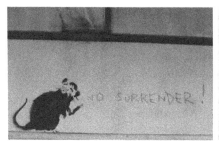 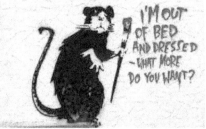

Banksy, Rats, London/UK

Insbesondere im Englischen ist das Wort *rat* sehr häufig, praktisch immer mit negativer Bedeutung. In Verbindung mit seiner Ausstellung *Crude Oils* (Erdöl) und den schlecht riechenden Ausdünstungen der Ratten ist *to smell a rat* zu erwähnen, was so viel heisst wie *den Bra-*

42 Ulrich Blanché, Konsum Kunst; Kultur und Kommerz bei Banksy und Damien Hirst, transcript Verlag, Bielefeld, 2012, S. 115

43 Ulrich Blanché, Konsum Kunst; Kultur und Kommerz bei Banksy und Damien Hirst, transcript Verlag, Bielefeld, 2012, S. 116

ten riechen, somit etwas Verdächtiges, möglicherweise zukünftig Gefährliches zu beobachten, was den Menschen dazu zwingt, zu agieren. Mit diesem „Braten", diesem Verdächtigem kann man Problematiken wie Umweltzerstörung oder globale Erwärmung in Beziehung bringen.

2010 hat das US-amerikanische Time Magazine Banksy als eine der 100 einflussreichsten Personen der Welt, darunter 25 Künstler, eingestuft.[44]

"One original thought is worth 1000 meaningless quotes." - Banksy[45]

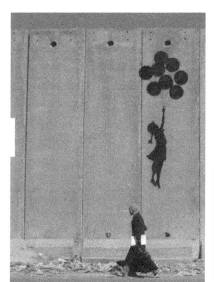
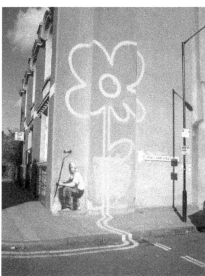
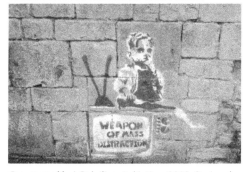

Grenzwand bei Qalqiliya, Palästina, 2013, 3 x London/ UK, 2013

44 http://content.time.com/time/specials/packages/completelist/0,29569,1984685,00.html (18.11.2014)

45 http://www.imdb.com/title/tt1587707/quotes (8.10.2014)

9. Praktischer Teil

Der praktische Teil meiner Maturaarbeit im Fach Bildnerisches Gestalten umfasst drei verschiedene Schablonendrucke, sogenannte Stencils.

Im Verlauf dieser über 3 Monate dauernden Arbeit habe ich für mich wertvolle Erfahrungen gemacht. Generell muss ich mir eingestehen, den Zeitaufwand für die Suche des Motivs, das Zusammenstellen und schliesslich das Ausschneiden der Schablonen unterschätzt zu haben. Dabei liegt die Problematik, nicht wie bei manch anderen Kunstformen, in der Exaktheit, sondern direkt in der Motivsuche und der Botschaft, die übermittelt werden soll, da die Aussage in der Street Art eminent wichtig ist. Zumal Street Art oft politisch und gesellschaftskritisch ist, wollte ich dies für meine Aussage nutzen: In Zeitschriften, Magazinen eigentlich in jeglichen Medienformen, sind Bilder zu sehen, die die Welt bewegen, Bilder, die erschütternde Realitäten zeigen, Bilder, die zum Denken anregen.

Deshalb schien es mir auch erlaubt, ein gegebenes Bild so zu gestalten, respektive zu reduzieren, dass ich daraus die nötigen Schablonen fabrizieren konnte, dabei galt es, den für die Street Art typisch fokussierenden Charakter zu finden. Im Vordergrund standen für mich Themen, die tagtäglich in den Zeitungen der Welt sind - also Themen, die die Welt bewegen und zur gleichen Zeit zum Stillstand bringen.

Die gewählten Bilder, änderte ich ab - durch Ergänzen, Weglassen sowie durch Ändern des Formates. Es folgte ein stetiges Testen, Abändern und Kopieren, Meinungen einholen, und wieder Abändern, bis ich schliesslich die gewünschte Komposition gefunden hatte. Doch auch da war der Erfolg noch nicht garantiert. Dank meines Vaters hatte ich die Möglichkeit, meinen A4 Entwurf auf Format A0 zu vergrössern und schliesslich auch in diesem Format zu plotten. Schon früh hatte ich festgelegt, dass meine Street Art Arbeit eine gewisse Grösse haben muss.

Nachdem der Entwurf mehrmals in der entsprechenden Grösse gedruckt war, ging es an das Ausschneiden der jeweiligen Vorlage, also der Schablone. Das Ausschneiden der Schablone war eine anstrengende Arbeit. Der Grund war, da es sich bei den Schablonen um eine einige Millimeter dicke Holzkartonplatte handelte, welche sich aber, im Vergleich zu anderen Materialien, als geeigneter für die spätere Umsetzung mit Spraydose sowie als Unterlage, erwies. Nun musste nur noch gesprayt werden, was sich aber als schwieriger als gedacht erwies. Geduld war dabei ein wichtiger Faktor und ein gleichmässiges Auftragen der Sprühfarbe. Falls eine Schablone zu früh entfernt wurde, kam es zu Unregelmässigkeiten und zum Abreissen der darunterliegenden Farbe; was aber bisweilen auch gerade die perfekte Schlussnote erzielte, quasi die "Handschrift".

Street Art ist eine Kunst, die von den Versuchen und Experimenten bezüglich der verschiedenen Methoden und Materialen lebt. Durch Ausprobieren wird ein gültiges Resultat erzielt – ein ausgesprochen befriedigender Prozess. Street Art hat einen grossen Überraschungseffekt und diesen konnte ich selbst verspüren. Nachfolgendem Zitat kann ich abschliessend nur zustimmen: „Street Art is art by anyone for everyone." (anonym)

10. Fazit

Erst beim Einlesen in mein Thema ist mir die Breite des gewählten Themas richtig bewusst geworden - all die verschiedenen Spielarten und ständigen Weiterentwicklungen, die Street Art ausmachen; ein schier unerschöpfliches Thema. Deshalb war mir auch Kapitel 4. *Variationen* ein zentrales Anliegen. Nicht einfach war ebenfalls die Wahl der Bilder zum Veranschaulichen dieser Vielfalt. Natürlich kann damit nur ein Einblick gewährt werden, den einzelnen Künstlern wird damit nicht gerecht.

Beim Machen der Street Art sind grundsätzlich kaum Grenzen gesetzt – der Spielraum ist stets offen für Neues. So kann man auch nicht klar definieren, worauf zu achten ist, denn jedes Werk vermittelt mit seinen Makeln etwas Spezielles, etwas Besseres als reiner Perfektionismus. Als ich mich jedoch für eine Technik entscheiden musste und mich auf die Schablonentechnik festlegte, war mir nicht wirklich bewusst, was auf mich zukam.

Nach langem Suchen und Recherchieren nach geeigneten Motiven, Zusammenstellungen von Objekten und Meinungsaustausch mit Familie und Bekannten waren die Vorbereitungen halb fertig. Darauf folgte ein Abwägen bezüglich Relevanz der Gesamtkomposition und Irrelevanz, also welche Details weggelassen werden dürfen. Ab diesem Punkt war das Kreative zeitweilig abgeschlossen. Es folgte das Ausschneiden von bis zu sechs Holzkartonplatten, die als Schablone dienten- eine handwerklich recht anstrengende Arbeitsphase.

Nun folgte der wohl interessante Teil des Prozesses, das Sprayen mit meist sehr lohnendem Ergebnis. Bis zu jenem Zeitpunkt war alles entweder nur auf Papier geprobt oder als Negativ durch die Schablonen identifiziert worden. Nun konkretisierte sich das Werk nach nur wenigen Minuten – eine unglaublich erfüllende Arbeit.

Rückblickend gesehen handelt meine zweiteilige Arbeit im Grunde genommen vom ständigen Wandel, von immer wieder neuen Ergebnissen, die jeweils auf ihre Art einzigartig sind. Abschliessend möchte ich feststellen, dass es trotz gewisser Krisen, sehr befriedigend ist, ein Thema von beiden Seiten – das heisst, von der praktischen und der theoretischen Seite her anzugehen.

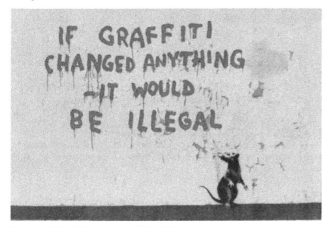

Banksy, If Graffiti…, London/UK, 2011 50

11. Literatur- & Quellenverzeichnis

Banksy Banging your head against a brick wall [Buch]. - London : Weapons of Mass Distraction (Eigenverlag), 2001.
Banksy Wall and Piece [Buch]. - London : Century (Eigenverlag), 2006.
Blanché Ulrich Konsum Kunst; Kultur und Kommerz bei Banksy und Damien Hirst [Buch]. - Bielefeld : transcript Verlag, 2012.
Catz Jérome street art - mode d'emploi [Buch]. - Paris : Flammarion, 2013.
Gabbert Jan Street Art - Kommunikationsstrategie von Off-Kultur im urbanen Raum. - Postdam : [s.n.], 2007.
Heinecke D. et al. Street Art – Die Stadt als Spielplatz [Buch]. - Braunschweig : archiv Verlag, 2010.
http://alexarnell.squarespace.com/paintings/outdoor-street-art-sell-out-street-art/?currentPage=2 [Online]. - 14. 9 2014.
http://artfocus.com/kunst/ (4.10.2014) [Online]. - 7. 10 2014.
http://bit.ly/1BhcdTu [Online]. - 10. 10 2014.
http://bit.ly/1dO1Byr [Online]. - 7. 10 2014.
http://bit.ly/1k3bDOI [Online]. - 9. 10 2014.
http://bit.ly/1oW3TCS [Online]. - 9. 10 2014.
http://bit.ly/1pMpJqC [Online]. - 8. 10 2014.
http://bit.ly/1qeeR74 [Online]. - 9. 10 2014.
http://bit.ly/1vbSaW2 [Online]. - 12. 9 2014.
http://bit.ly/1w66Xg2 [Online]. - 6. 10 2014.
http://content.time.com/time/specials/packages/completlist [Online]. - Time Inc., 2010.
http://de.wikipedia.org/wiki/Installation_(Kunst) [Online]. - 20. 11 2014.
http://graffoto1.blogspot.co.uk/2009/06/signal-gallery-london-19-june-11-july.html [Online]. - 8. 10 2014.
http://graffoto1.blogspot.co.uk/2010/02/crunchy-ronzo-credit-crunch-monster.html [Online]. - 29. 8 2014.
http://graffoto1.blogspot.co.uk/2010/02/crunchy-ronzo-credit-crunch-monster.html [Online]. - 9. 10 2014.
http://graffoto1.blogspot.co.uk/2010/04/roa.html [Online]. - 29. 8 2014.
http://graffoto1.blogspot.co.uk/2010/04/roa.html [Online]. - 8. 10 2014.
http://graffoto1.blogspot.co.uk/2010/07/eine-interview.html [Online]. - 7. 10 2014.
http://instagram.com/banksyny [Online]. - 6. 7 2014.
http://pureevilgallery.virb.com/isaac-cordal-f7227 [Online]. - 11. 10 2014.
http://www.banksyny.com [Online]. - 6. 7 2014.
http://www.bbc.co.uk/news/uk-england-bristol-28950398 [Online]. - 12. 8 2014.
http://www.bbc.co.uk/news/uk-england-bristol-28950398 [Online]. - 6. 10 2014.
http://www.blublu.org/sito/walls/001.html [Online]. - 8. 10 2014.
http://www.de.wikipedia.org/wiki/Graffiti#Geschichte [Online]. - 5. 9 2014.
http://www.flickr.com/photos/78049238@N03/ [Online]. - 9. 10 2014.
http://www.flickr.com/photos/lovepiepenbrinck/ [Online]. - 10. 10 2014.
http://www.flickr.com/photos/lovepiepenbrinck/7696836322/(Hirst style shark piggy) [Online]. - 9. 10 2014.
http://www.hackenteer.com/street-art-geschichte/ [Online]. - 5. 9 2014.
http://www.imdb.com/title/tt1587707/quotes [Online]. - 8. 10 2014.
http://www.lazinc.com/ [Online]. - 10. 10 2014.
http://www.nellyduff.com/ [Online]. - 10. 10 2014.
http://www.nzz.ch/aktuell/startseite/banksy--eine-kanalratte-macht-karriere-1.587878 [Online]. - Neue Zürcher Zeitung, 20. 11 2014.
http://www.pureevilclothing.com/ [Online]. - 10. 10 2014.
http://www.shoreditchstreetarttours.co.uk/news/clet-abraham-street-art-stickers-in-putney-london/ [Online]. - 9. 10 2014.
http://www.shoreditchstreetarttours.co.uk/news/street-art-sculptures-in-shoreditch/ [Online]. - 29. 8 2014.
http://www.shoreditchstreetarttours.co.uk/news/street-art-subversions-in-shoreditch [Online]. - 29. 8 2014.
http://www.shoreditchstreetarttours.co.uk/news/top-shoreditch-street-artists-revealed/ [Online]. - 29. 8 2014.
http://www.spiegel.de/einestages/sprayer-harald-naegeli-schweizer-graffiti-kuenstler-auf-der-flucht-a-951229.html [Online]. - 5. 9 2014.
http://www.stolenspace.com/ GALLERY, STOLENSPACE [Online]. - 10. 10 2014.
http://www.streetartutopia.com [Online]. - 9. 10 2014.
http://www.tripadvisor.co.uk/Attraction_Review-g186338-d4555667-Reviews-Shoreditch_Street_Art_Tours-London_England.html [Online]. - 11. 7 2014.

http://wwww.en.wikipedia.org/wiki/André_the_Giant [Online]. - 5. 9 2014.

http://youtu.be/M44VTYq0wks [Online]. - 7. 10 2014.

https://www.facebook.com/ryancallananart [Online]. - 10. 10 2014.

https://www.facebook.com/skeleton.cardboard?fref=ts [Online]. - 11. 10 2014.

Hundertmark Christian D-Face in: The Art of Rebellion: The World of Street Art [Buch]. - Mainaschaff : Publikat GmbH, 2003.

Jakob Kai Street Art in Berlin [Buch]. - Berlin : Jaron Verlag, 2014.

Lewisohn Cedar Street Art – The Graffiti Revoultion [Buch]. - London : Tate Publishing, 2008.

MacNaughton Alex London Street Art [Buch]. - London : Prestel, 2006.

MacNaughton Alex London Street Art 2 [Buch]. - London : Prestel, 2007.

MacNaughton Blogger Hurtyoubad zitiert in Alex London Street Art Anthalogy [Buch]. - [s.l.] : ebd..

Manco Tristan Street Logos (Klappentext vorne) [Buch]. - London : Thames & Hudson, 2004.

Müller Michael Der Sprayer von Zürich [Buch]. - Hamburg : Rowohlth, 1984.

Nguyen Patrick et al. Beyond the Street [Buch]. - Berlin : gestalten, 2010.

nolionsinengland http://www.flickr.com/photos/nolionsinengland/ [Online]. - 12. 10 2014.

Richter Falco StreetArt_UrbanSpace_Analyse_einer_Subk... [Online]. - HCU Universität Hamburg, 2010.

Rojo Jaime et al. Street Art New York [Buch]. - New York : Prestel, 2010.

Schwerfel Heinz Peter Du bist Kunst! [Artikel] // art - das Kunstmagazin. - Hamburg : Gruner + Jahr AG & Co KG, März 2014.

Seno E et al. Wooster Collective / Trespass – Die Geschichte der urbanen Kunst [Buch]. - Köln : Taschen, 2010.

Twickel Christoph Aufstand der Zeichen [Artikel] // Greenpiece Magazin. - Hamburg : Greenpiece, 2005.

Waclawek Anna Graffiti and Street Art [Buch]. - London : Thames & Hudson, 2011.

Wilms Claudia Sprayer im White Cube, Street Art zwischen Alltagskultur und kommerzieller Kunst [Buch]. - Marburg : Tectum , 2010.

Lightning Source UK Ltd.
Milton Keynes UK
UKHW012025231222
414414UK00007B/51

9 783656 919117